U0041376

火柴人
圖解大全

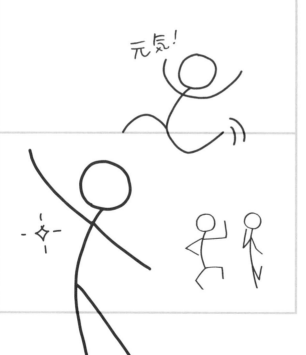
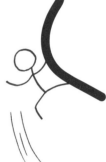

MICANO —— 著

郭家惠 —— 譯

熱烈歡迎歪歪扭扭的火柴人們！

由圓圈和線條構成的「火柴人」，

看似輕輕鬆鬆就能畫出來，

但是實際動手畫後，卻發現意外地困難……

其實會遇到這樣的難題，

純粹只是因為沒有掌握到訣竅而已。

一旦擁有足夠的基礎知識，馬上就能恍然大悟！

本書將以輕鬆而認真的口吻，

為各位解說在工作場合也能派上用場的

「火柴人繪製法」！

micano

Chapter 01

準備

心理準備
工具準備
身體準備

繪製火柴人的必備工具

實用性高的
橡皮擦

便宜好畫的
A4 影印紙（500張／包）

自動鉛筆
2B 筆芯
（輕輕施力就能畫出線條）

只要有好畫的筆與紙張，
不管選用什麼畫材繪製都可以！

畫材也可以不用特地
花錢購買。

在你身上施加
「不會畫畫」詛咒的人，
到底是誰呢？

咦！？
不可能！
我不會！

何不試著擺脫
這項詛咒呢？

擺脫詛咒的方法

想在途中喘口氣也好，
慢慢前進也罷，
重點是絕不放棄！

動手畫吧！

即使一天只畫一個火柴人，

一年後，畫技一定會明顯進步。

來吧，開始畫畫吧！

畫直線的目的是什麼？

因為線條是一切的基礎。

明明想畫出筆直線條，看起來卻歪七扭八？

想要將線條拉長，卻無法均勻施力畫出相同粗細的線條？

首要之務是
學會控制線條。

請做好以下準備動作

請拿起畫筆，
繼續閱讀下去

當你真心想畫的時候，才能真正畫好。

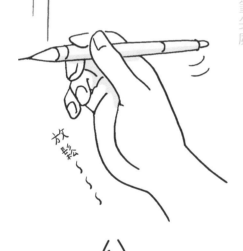

試著畫出以下兩種線條！

優雅柔和的線條

將少許力量集中在筆尖處。

輕輕握住筆桿，

用彷彿會讓筆滑落的力道

放鬆～～～

不需要拘泥於
一定要畫出
筆直的線條。

樸素而強勁的線條

指尖用力，牢牢地將筆桿握在手中。

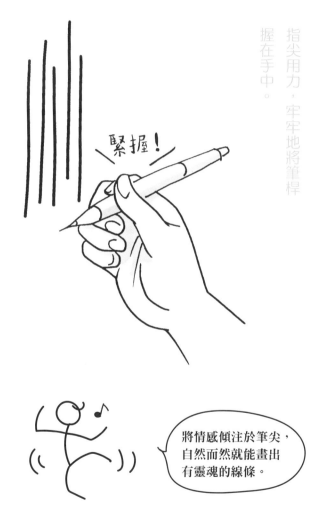

緊握！

將情感傾注於筆尖，自然而然就能畫出有靈魂的線條。

畫出宛如徐徐微風的線條吧！

以手腕為支點，運用手腕自然的旋轉動作，
在紙上畫出許許多多的線條。

從右到左輕～輕地畫出一條線。

再從左到右輕～輕地畫出一條線。

超出紙張範圍也沒關係。
重點是掌握左右來回畫線的手感！

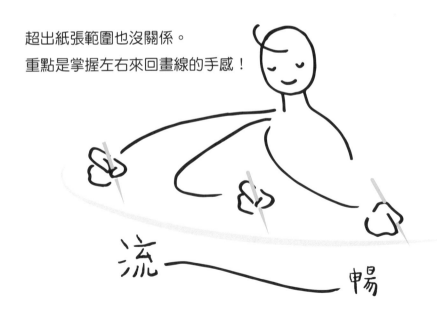

流　　　暢

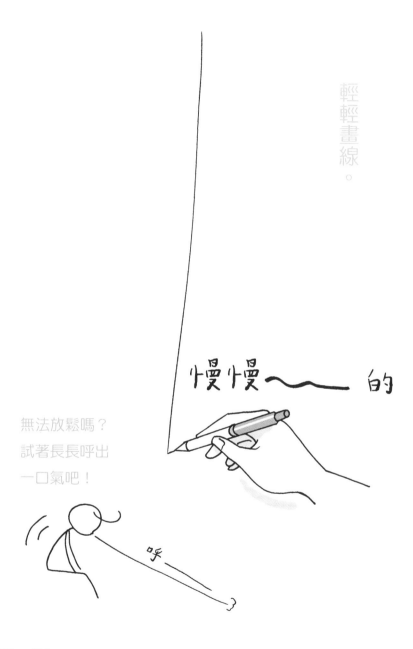

輕輕畫線。

慢慢～～的

無法放鬆嗎？
試著長長呼出
一口氣吧！

呼————

畫出宛若夏日豔陽的線條吧！

持續用力！透過拖曳的方式畫出 ——

一條強勁有力的直線。

用力地由上往下拉。

彷彿可以讓人
感受到盛夏熱度的
耀眼光芒！

使出足以讓紙張背面
留下痕跡的力道！

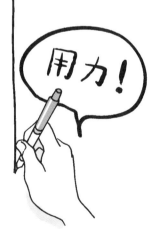

用力！

這是利用線條呈現
想像事物的練習！

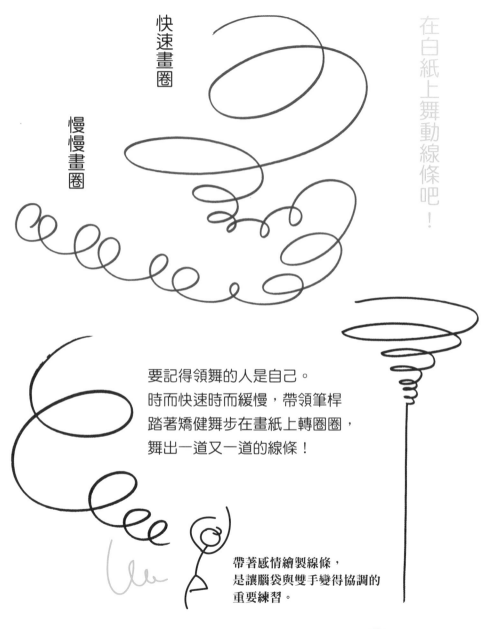

快速畫圈

慢慢畫圈

要記得領舞的人是自己。
時而快速時而緩慢，帶領筆桿
踏著矯健舞步在畫紙上轉圈圈，
舞出一道又一道的線條！

帶著感情繪製線條，
是讓腦袋與雙手變得協調的
重要練習。

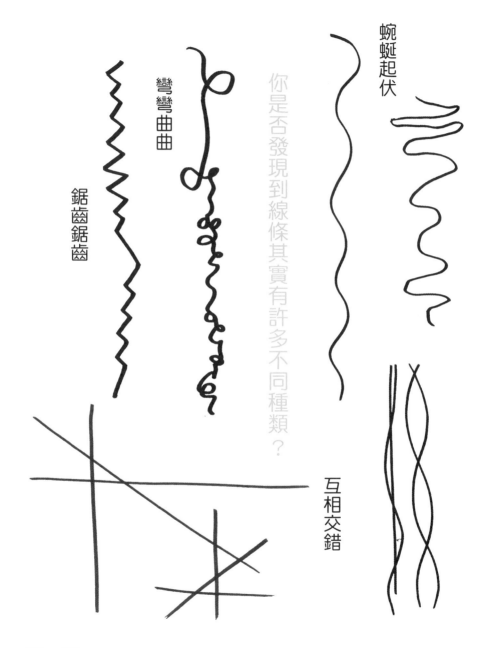

蜿蜒起伏

彎彎曲曲

鋸齒鋸齒

你是否發現到線條其實有許多不同種類？

互相交錯

從現在開始，計時兩分鐘，
盡可能地運用手中的筆
將白紙的每個角落隨意畫滿吧！

一點也不可怕。

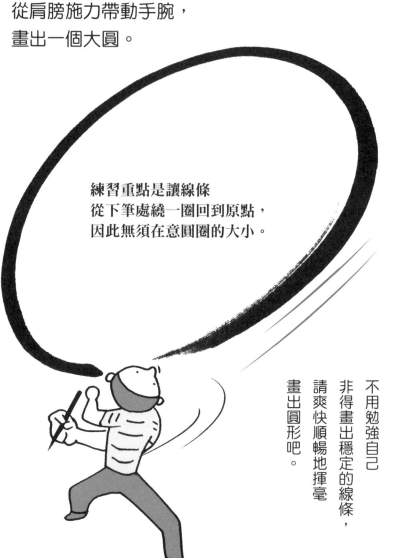

從肩膀施力帶動手腕，
畫出一個大圓。

練習重點是讓線條
從下筆處繞一圈回到原點，
因此無須在意圓圈的大小。

不用勉強自己
非得畫出穩定的線條，
請爽快順暢地揮毫
畫出圓形吧。

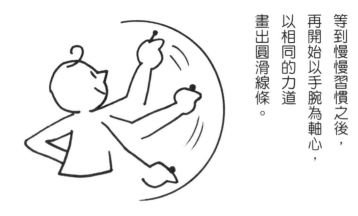

等到慢慢習慣之後，
再開始以手腕為軸心，
以相同的力道
畫出圓滑線條。

只要開始動筆畫，就一定會進步！

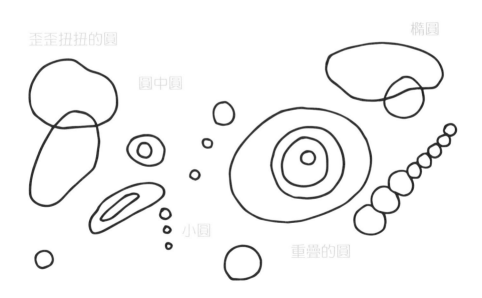

橢圓

歪歪扭扭的圓

圓中圓

小圓

重疊的圓

和線條一樣，圓的種類也是五花八門。

Chapter 02

基礎

繪製頭部
認識脊椎
加上手腳

現在讓我們來試著畫出火柴人吧！

小心翼翼地畫出頭部（圓）。

一鼓作氣！

看這裡！

可憑個人喜好
往右或往左旋轉。

起點

結尾

確實連結線條的起點和終點！

自然地看著
最先出現的點，
然後開始畫圓形。
在筆尖抵達原點之前
放慢速度，將線條接續起來。
利用這個方法，就可以
輕鬆畫出大圓。

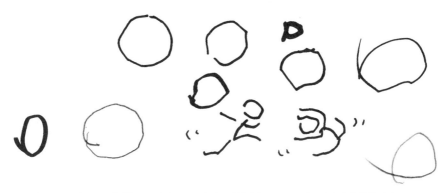

為了避免線條潦草，請慢慢地、仔細地繪製吧！

若圓形的線條沒有閉合，
容易讓人覺得不好看。

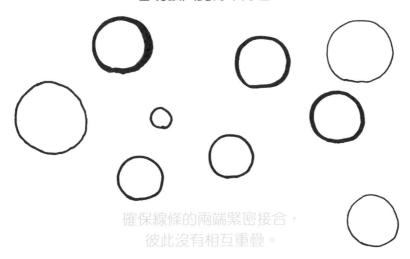

確保線條的兩端緊密接合，
彼此沒有相互重疊。

脊梁骨不是一條直線，
而是由一塊一塊椎骨組合而成，
具有支撐身體及讓身體彎曲的功能。

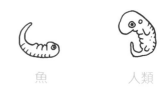

蜥蜴　　　鳥　　　魚　　　人類

脊椎就是脊梁骨，每種生物的脊椎在生長初期看起來十分相像。

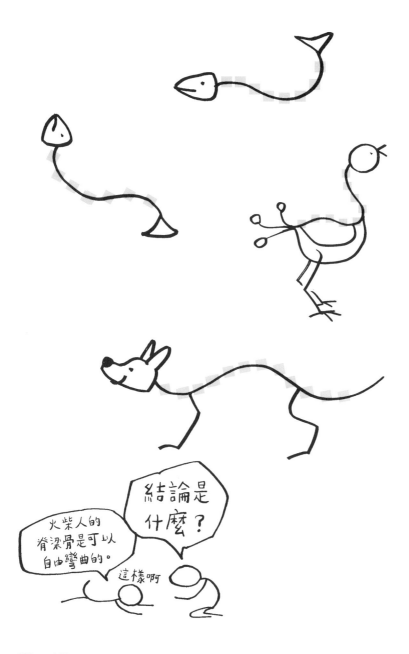

身體，主要是由頭部和脊梁骨構成。

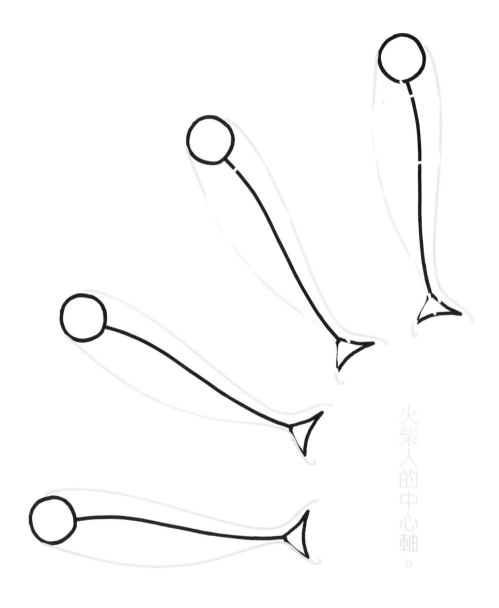

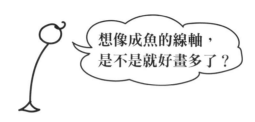

想像成魚的線軸，
是不是就好畫多了？

魚類的中心軸和火柴人是一樣的。

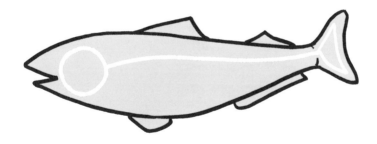

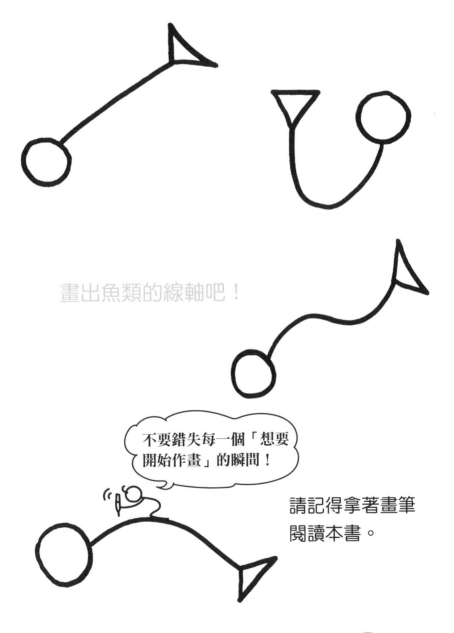

畫出魚類的線軸吧！

不要錯失每一個「想要
開始作畫」的瞬間！

請記得拿著畫筆
閱讀本書。

不要忘記，脊梁骨
可隨意彎曲成各種角度！

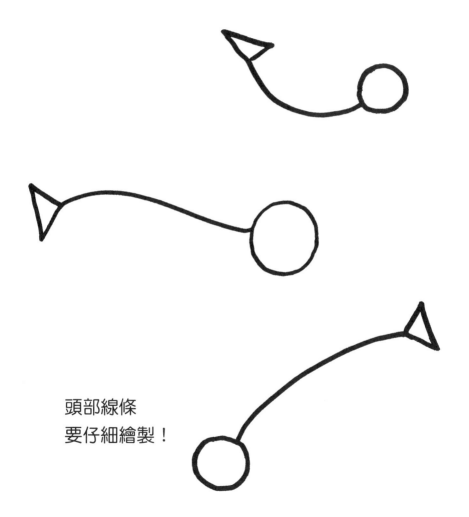

頭部線條
要仔細繪製！

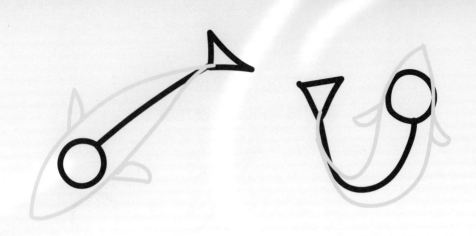

活生生的魚類的脊梁骨，是可以靈活擺動的。

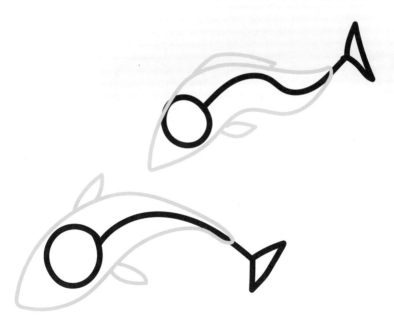

畫出這條中心線的位置，代表更接近畫技優秀的理想！

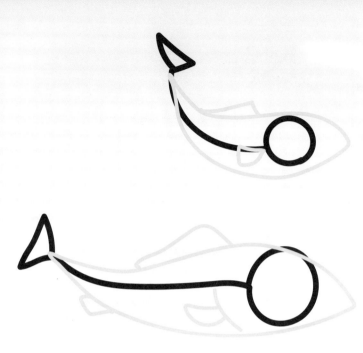

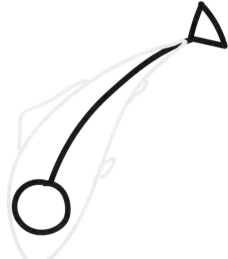

和擺在魚攤上的生魚不同。
只要能畫出魚的活跳跳模樣，
就能畫出栩栩如生的火柴人！

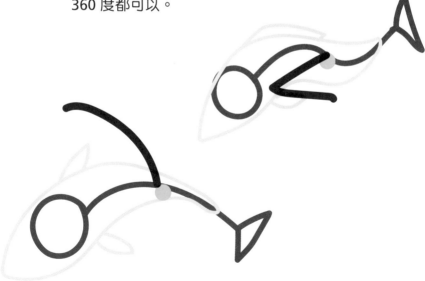

腳的連接處大約落在
身體體長約一半的位置。
腳的角度則沒有限制，
360 度都可以。

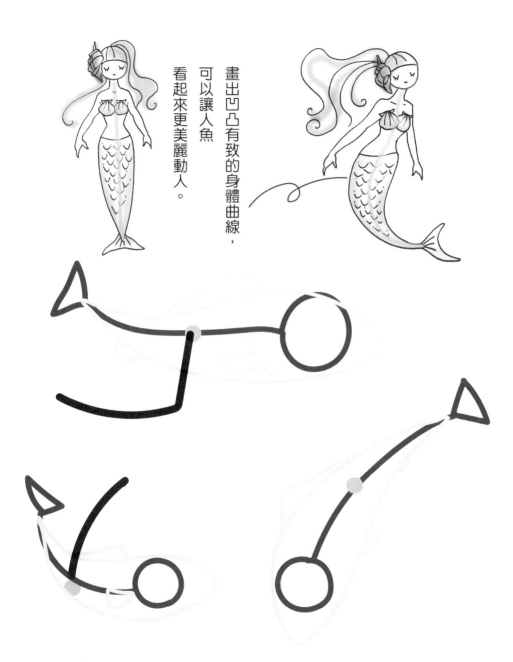

畫出凹凸有致的身體曲線，可以讓人魚看起來更美麗動人。

頭部和兩側手臂連接處，
剛好呈現一個三角形。
手臂接在肩膀最頂端。
雖然火柴人沒有肩膀，
不過還是得注意一下
脖子長度的比例喔。

根據全身比例
來決定手臂位置吧！

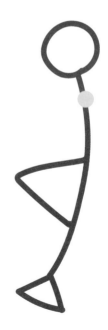

不要把脖子畫得太長。

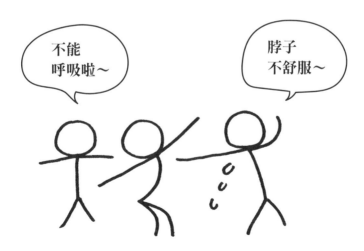

畫得太靠近頭部也不好。

挑戰

藍色 ● 標記便是加上手臂的最佳位置，
在這裡畫出火柴人的兩隻手臂吧。
不論曲線或直線、
或是從任何角度畫都可以喔！

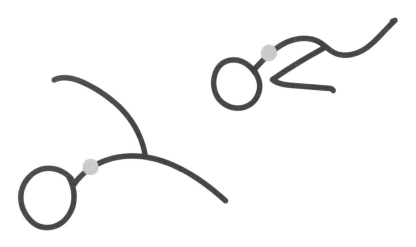

人類的手臂又不是鋼絲，
用曲線來表現不會很奇怪嗎？
如果要繪製火柴人的骨架，
那麼火柴人的手腳確實該用直線來表現。
但若想要呈現肌肉的質感，就必須運用曲線才能辦到。
請試著抬起手臂用力吧！
當肌肉蓄滿力量，彷彿能量隨時會炸裂的瞬間，
出現在手臂上的隆起線條就是「曲線」。

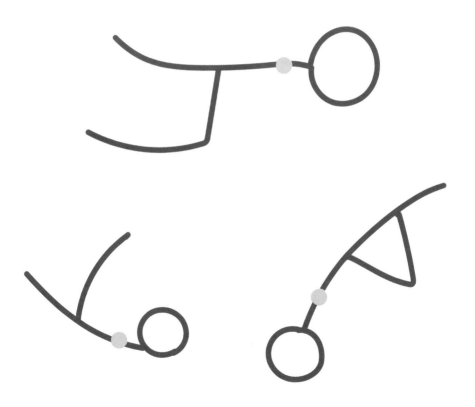

練習：擺脫怎麼畫都畫不好的窘境

反覆繪製「頭部＋字跡潦草的國字『大』」吧！

明白作畫原則後，下一步就是反覆練習，這樣才能快速地畫出理想中的線條。

讓手臂和手指鍛練出「可以用來畫畫的神經與肌肉」吧！

＋

大

＝

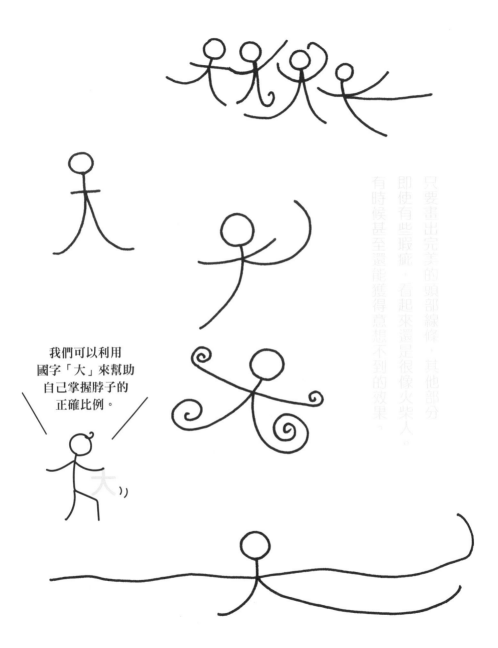

我們可以利用
國字「大」來幫助
自己掌握脖子的
正確比例。

只要畫出完美的頭部線條，其他部分
即使有些瑕疵，看起來還是很像火柴人。
有時候甚至還能獲得意想不到的效果。

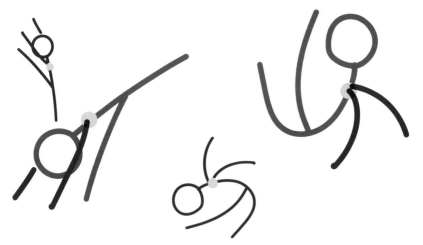

你是否有成功畫出朝 360 度
各種角度自由伸展的手臂呢？

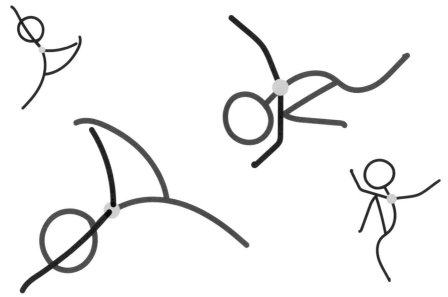

你所繪製的火柴人，此時看起來
應該很像「在做某個動作」，
例如瑜伽、滑行、跌倒等等。
如果試著改變方向，就會有不同的詮釋喔！

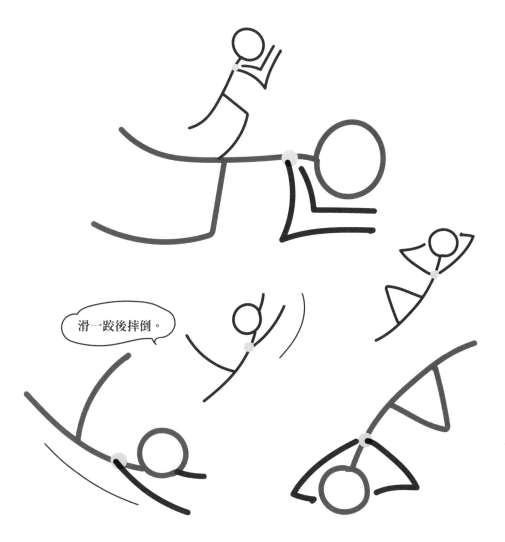

滑一跤後摔倒。

面對面時，對方的右手在我們的左側。
當對方轉過身時，對方的右手則是位於右側。

繪製說明書之類的插圖時，
有時會讓人搞不清楚右手的正確位置。
請記得確認好位置再下筆！

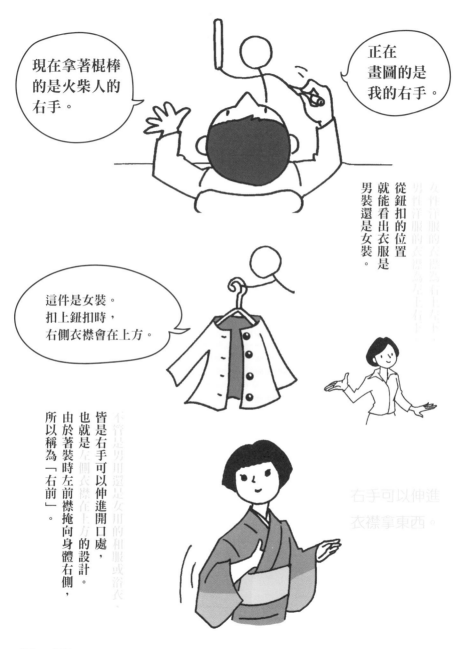

現在拿著棍棒的是火柴人的右手。

正在畫圖的是我的右手。

從鈕扣的位置就能看出衣服是男裝還是女裝。

這件是女裝。扣上鈕扣時，右側衣襟會在上方。

不管是男用還是女用的和服或浴衣，皆是右手可以伸進開口處，也就是左側衣襟在上方的設計。由於著裝時左前襟掩向身體右側，所以稱為「右前」。

右手可以伸進衣襟拿東西。

Chapter 03

火柴人也是一種語言。

語言

漫畫符號的用法
動態線的用法

本書的目標是幫助大家

學會將火柴人當作溝通工具

也就是「另一種語言」，

並將其靈活運用。

具有目的的動作，例如

奔跑、拿起物品、睡覺。

傳達感情的動作，例如

高興、悲傷、感謝。

只要懂得利用圖像來表現，
即使沒有標示出任何文字，
也能將自己的意思
成功傳達給對方。

我不懂外文……
無法溝通……！

這種情況也適用！

坐著＋嘆氣
＝非常疲憊

躺在被窩裡＋鼻息
＝正在睡覺

有精神＋閃閃發光
＝精力充沛

一個動作＋漫畫符號
就能衍生出各種表現。

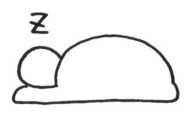

這是音符～

漫畫符號可以將火柴人襯托得更加活靈活現，
既是一種點綴，更能具體說明事物的性質與狀態。
除了形容詞以外，還擁有「動詞」般的重要功能。

坐著＋熱氣

＝平靜

一個動作＋漫畫符號
就能衍生出各種表現。

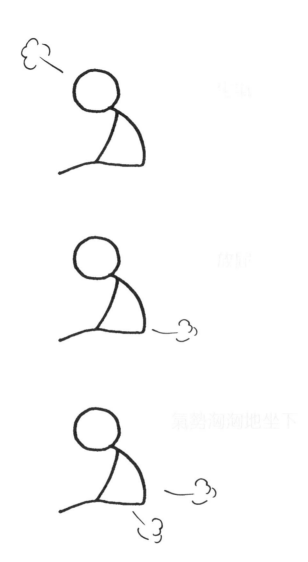

改變漫畫符號的數量，就會產生完全不同的意思。
比起記憶其他語言還要簡單許多。

高興

戀愛、喜歡

炎熱

同樣一個動作＋不同種類的漫畫符號
意義也就隨之改變。

沒有結果的
愛情、單戀

兩情相悅

一家和樂融融

　　畫面中配置幾名相同姿勢的火柴人，改變體型的大小，
再搭配兩個以上的漫畫符號，就能傳達出更深遠的意思。
根據組合搭配的不同，圖畫的寓意也會隨之千變萬化喔！

如果有畫出物體的軌跡……

跳起來

墜落

旋轉

無力

嗨！

因為害怕

因為寒冷

非常快、非常慢

瞬間

斷斷續續

⋯⋯就能表現以上這些狀態。

再見！

為什麼發抖？

「身邊有蛇，所以感到害怕。」

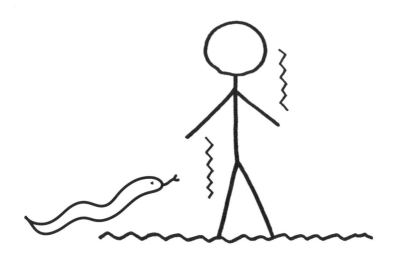

想要利用火柴人說明
「害怕」或「寒冷」的情境時，
這種動態線就能派上用場。

為什麼發抖？

「因為寒風吹拂而感到寒冷。」

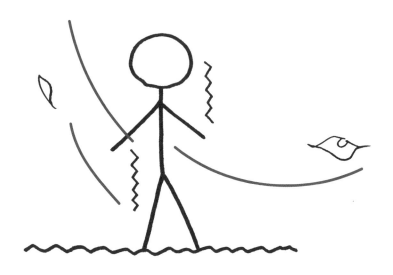

不同情況下，象徵顫抖的動態線
會轉變成其他的意思。

由於線條簡單，所以描繪起來應該不會很難才對。
但是在養成「這種情況下應該畫成這種形狀！」的反射動作前，
對於初次嘗試、或是許久不曾執筆的人而言，
或許會花上一點時間才能畫好。

照理說來，雙腳緊貼地面是無法步行的，
不過只要加上動態線，就能讓人
一眼看出火柴人正在走路。

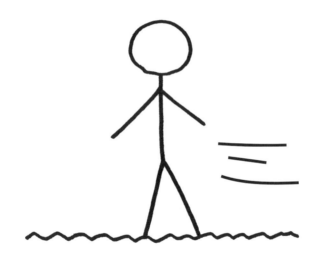

常見的「步行」姿態

「火柴人只是由幾根線條組合而成的東西」，
請丟掉這種刻板印象吧！

只要正確理解走路的動作，
即使沒有動態線輔助，
也能畫出正在走路的火柴人。

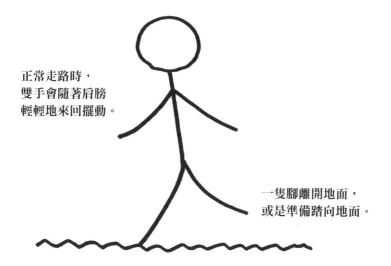

正常走路時，
雙手會隨著肩膀
輕輕地來回擺動。

一隻腳離開地面，
或是準備踏向地面。

雙腳會往脊梁骨（中心軸）傾斜的方向邁進，
這樣就能讓人清楚看出火柴人正在往左邊行走。

※請試著站起來走幾步路吧。
除非賽跑，否則位於後方的那隻腳通常都不會打直。

請添加動態線，讓火柴人看起來像在「上升」或「跳躍」。

可自行決定動態線的長度和數量，包含長短、多寡都可以自由發揮。

請添加動態線，讓火柴人看起來像在「下降」或「墜落」。

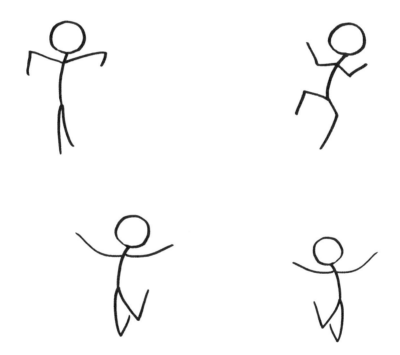

※沒有絕對的正確答案，重點是讓人一眼就能區分出
　「墜落」或是「上升」！

問題一的解答

表達火柴人正在「上升」或「跳躍」的動態線。

想要表達上升效果，
就在火柴人的下方添加動態線；
想要表達墜落效果，
就在火柴人的上方添加動態線。
軌跡線則添加在行進方向的後方。

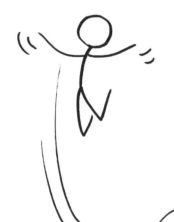

表達火柴人正在「下降」或「墜落」的動態線。

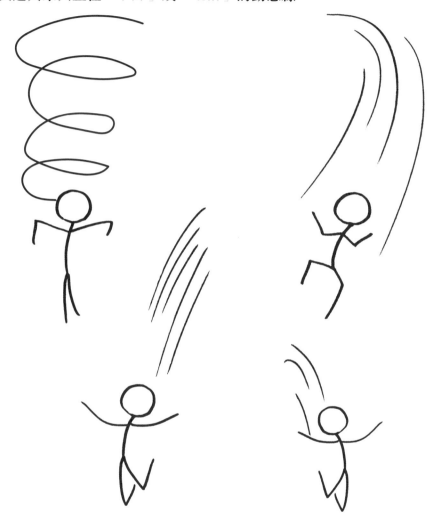

這些張開雙手、抬起雙臂的姿勢，展現了身心皆能擺脫重力束縛的輕盈感。
但若遇到無法自行控制墜落速度的情況，身體又會如何反應呢？

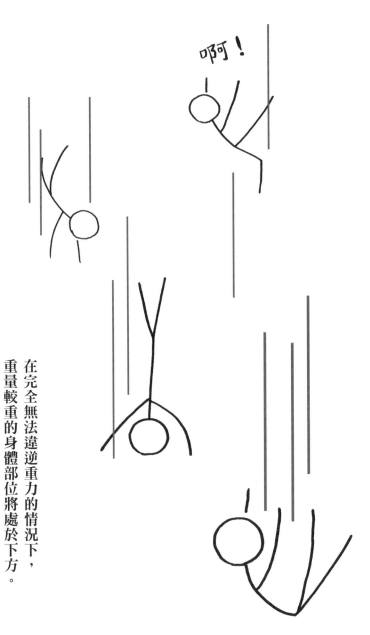

重力與身體（墜落速度）

在完全無法違逆重力的情況下，重量較重的身體部位將處於下方。

火柴人被一股強勁壓力吹飛，改變了墜落方向！

撞上某個障礙物！

得救了！

受到牆壁與背部的摩擦力影響，整個人緩緩墜落。

使用不同的動態線種類，
便能表現出不同的速度。

問題

請在下方插圖中，畫上與情景相對應的
低速、中速或高速動態線吧！

不用思考太多，
放手去畫吧。
失敗也 OK！

脊梁骨垂直於地面的
笨拙跑法。

參加孩子的運動會，許久未跑步的父親，
擺出上半身向後彎的跑步姿勢。

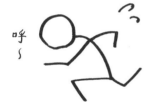

內心焦急地想要跑快一點，
但是身體無法跟上。

呼
~

全速前進！

解答

即使同樣以 0.1 秒的時間移動，物體的移動距離也不盡相同。
這時便能使用動態線的長度來區分。

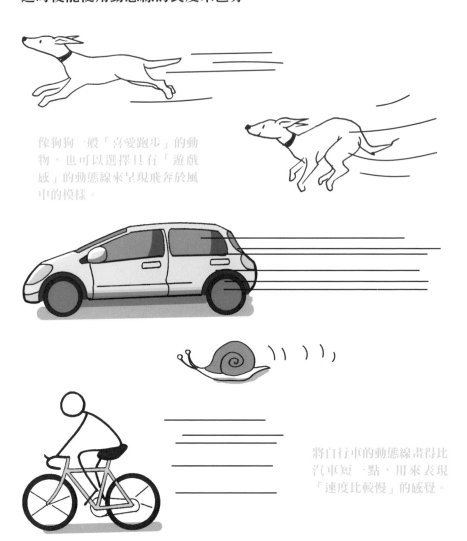

像狗狗一般「喜愛跑步」的動物，也可以選擇具有「遊戲感」的動態線來呈現飛奔於風中的模樣。

將自行車的動態線畫得比汽車短一點，用來表現「速度比較慢」的感覺。

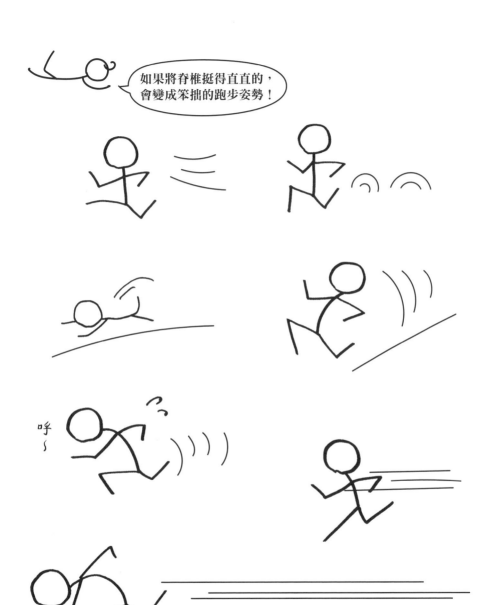

動作

膝蓋與平衡
坐姿
睡姿

自由自在地操控火柴人！

想要站起來 行動

必不可缺的是

膝蓋！

走路
跑步
連跑帶跳
跳躍
上樓
下樓
蹋手蹋腳

想要站起來 佇立

必不可缺的是

平衡感

雙腳站立
單腳站立

本章將帶領大家學習繪製基本動作。

動手畫出膝蓋的使用方式並熟記下來吧！

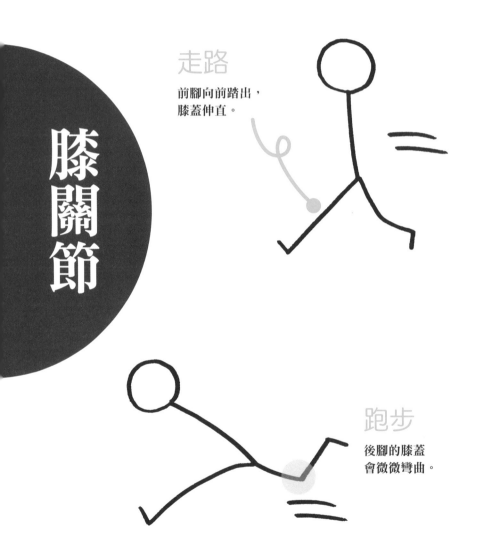

膝關節

走路

前腳向前踏出，
膝蓋伸直。

跑步

後腳的膝蓋
會微微彎曲。

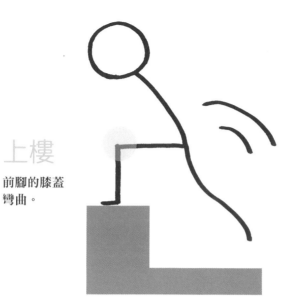

前腳的膝蓋
彎曲。

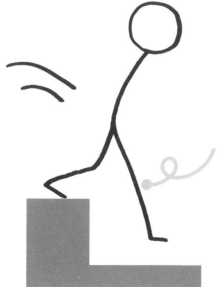

下樓

前腳的膝蓋
呈現伸直狀態。

的基礎

走路 時

前腳膝蓋打直，往前邁進。

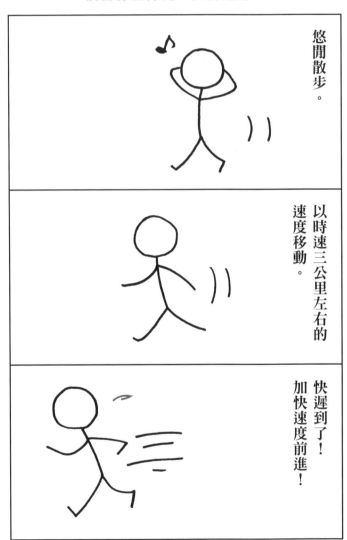

悠閒散步。

以時速三公里左右的
速度移動。

快遲到了！
加快速度前進！

跑步 時

後腳膝蓋彎曲。

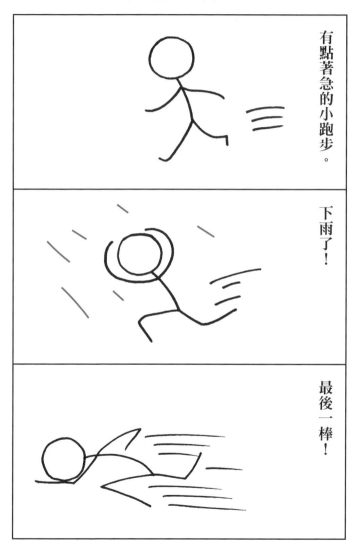

有點著急的小跑步。

下雨了！

最後一棒！

上樓 時

全身重心將落在往前踏出的那隻腳上。

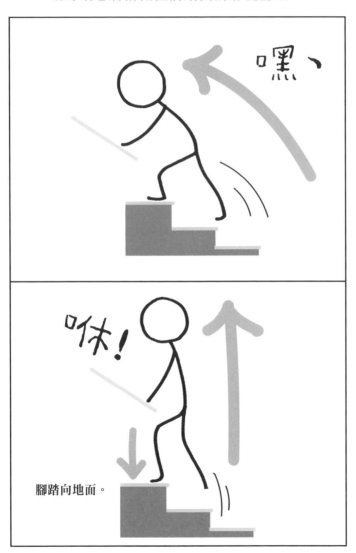

腳踏向地面。

學會想像雙腳的施力方式，也可以幫助畫技進步！

下樓 時

前腳踏出，會以膝蓋伸直的姿勢著地。

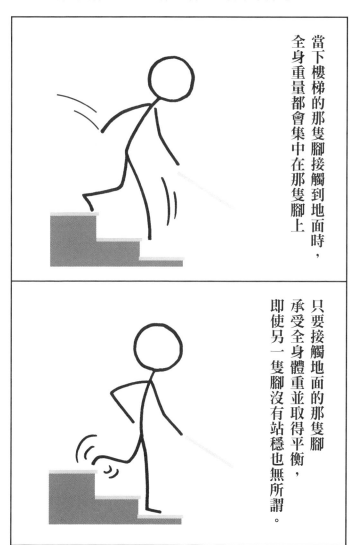

當下樓梯的那隻腳接觸到地面時，全身重量都會集中在那隻腳上

只要接觸地面的那隻腳承受全身體重並取得平衡，即使另一隻腳沒有站穩也無所謂。

移動時會用到膝蓋；停下來時必須維持平衡感。

什麼是「平衡」？

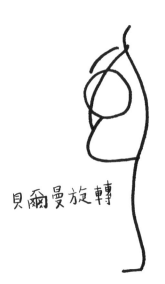

貝爾曼旋轉

我們經常可以看到瑜伽或芭蕾選手

擺出單腳站立的姿勢。

如果沒有過人的平衡感或肌耐力，

可是無法完成這個動作的喔。

而且要畫出來

也不是一件簡單的事……

不過別擔心！

儘管很難畫，

但是我們還是可以想方法盡量避免。

懂得臨機應變也是一項重要的繪畫技巧。

（↓請參考下一個專欄的內容。）

只要將全身重心放在作為軸心的單腳上，
其他手腳便能自由動作。

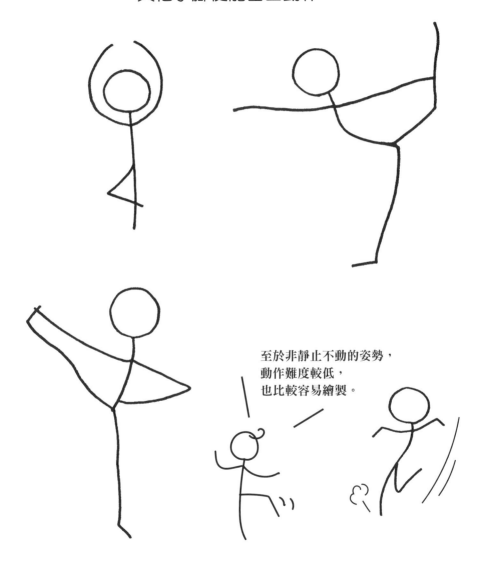

至於非靜止不動的姿勢，
動作難度較低，
也比較容易繪製。

不管多麼用心畫，看起來還是很奇怪
↓
不要放棄，另尋途徑吧！

「打高爾夫球」

畫功高強的人的畫

初學者的畫

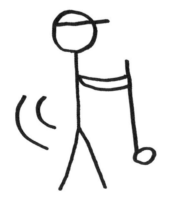

為了不要讓畫面看起來像是「手上拿著球桿」，
我們該如何改善呢？

只要畫上太陽或雲朵，
看起來就很像在戶外。

文字不要太大，
看起來更有格調。

如果有其他更好懂的背景資訊，
就可以省略難畫的部分。

高爾夫

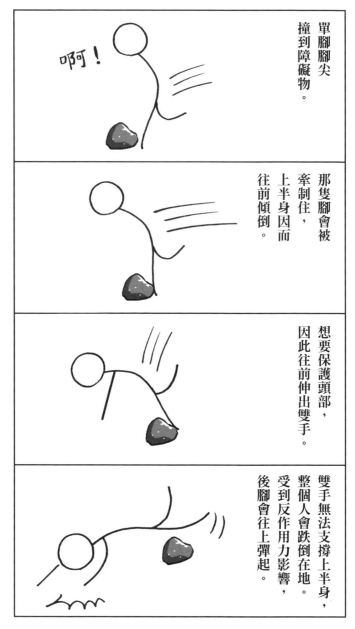

如果失去平衡感……

單腳腳尖撞到障礙物。

啊啊！

那隻腳會被牽制住，上半身因而往前傾倒。

想要保護頭部，因此往前伸出雙手。

雙手無法支撐上半身，整個人會跌倒在地。受到反作用力影響，後腳會往上彈起。

受到重力影響，一旦無法支撐體重就會跌倒。

突然被人
推了一把！

咚！

！

此時我們會不自覺
伸出手腳
想要恢復平衡。

嘿咻！

如果此時來不及
伸出手腳——

就會臉部著地！

砰咚～

親身體驗非常重要。跌倒的經驗也能幫助提昇繪畫能力。

好痛…

呃～

疼痛的
記憶。

坐姿

多謝招待！

蹲踞

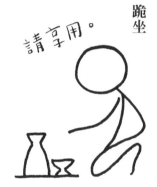

跪坐

請享用。

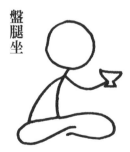

盤腿坐

正坐

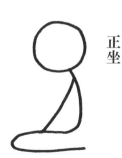

坐姿　動作　Chapter 04

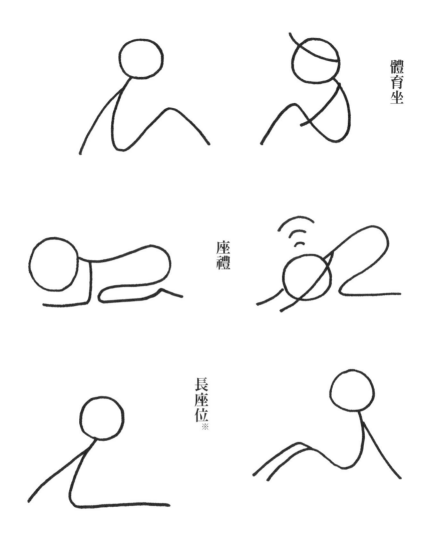

體育坐

座禮

長座位 ※

與其光憑想像，不如親身體驗後再動筆畫畫，這樣練習效果反而會更好。
如果可以持續不懈，每天重複練習，你的畫功將有望更上一層樓喔！

※ 譯註：長座位是指坐下時伸長腳的坐姿。

聽見「假設自己正坐在椅子上」這個問題時，
你有辦法立即想像出各種形狀的椅子嗎？

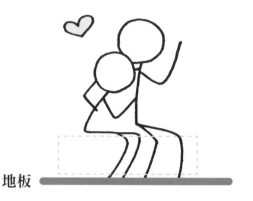

坐在椅子上

地板

所謂的「坐」指的是臀部直接接觸地面，
或是臀部與地面之間隔著「某種物品」。
試著依循自己的風格，動手畫出那個物品吧！
例如沙發、辦公椅、凳子、瑜伽球等等。

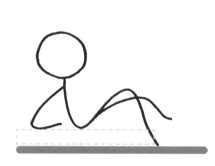

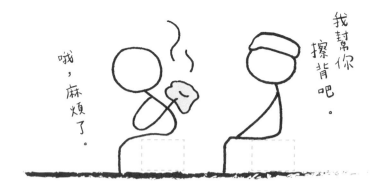

「選定目標，仔細觀察」是通往成功的捷徑。
舉例來說，觀察普通澡堂的椅子和餐桌椅，
比較兩者的椅腳長度有何不同吧？

椅子的高度和膝蓋位置息息相關。

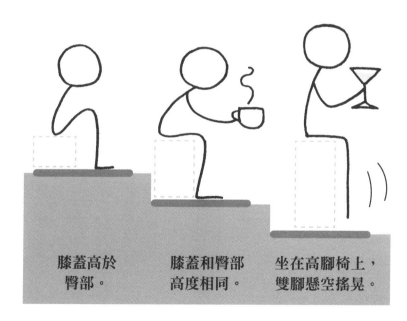

膝蓋高於
臀部。

膝蓋和臀部
高度相同。

坐在高腳椅上，
雙腳懸空搖晃。

根據椅子款式的不同，
畫面中的氛圍和情景也會隨之改變。

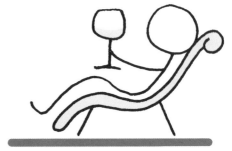

全身無力地倚靠
在懶骨頭沙發時，
脊椎骨會彎曲。

可以讓全身放鬆的躺椅。

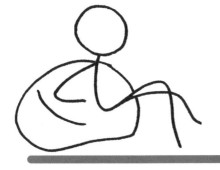

一眼就能看出
火柴人很放鬆吧。

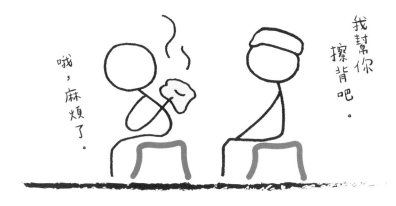

一般來說，輩分較低的那方會微微彎腰，採取較為謹慎的態度。

我們也能根據椅子高度推斷出餐廳類型。

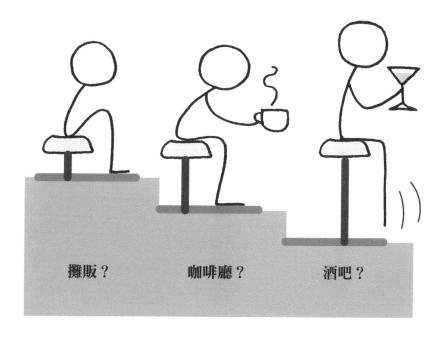

攤販？　　　　　咖啡廳？　　　　　酒吧？

一起來研究睡眠吧！

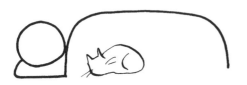

新月是用來比喻夜晚的
經典象徵符號。

英文字母「Z」在日文發音為「ZUU」，「ZZZ」即代表熟睡時的呼吸聲。
只要畫上這個符號，就能代表「睡覺」的意思，是世界上許多國家所通用、
極其方便的符號。符號的大小與數量沒有硬性規定，但大多會添加在頭部附近。

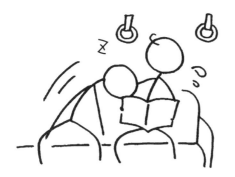

睡著後，
頭部會傾倒，
脊梁骨無法好好地
支撐上半身。

減輕畫線的力道以表現
睡著時的全身無力。

末班車到了～

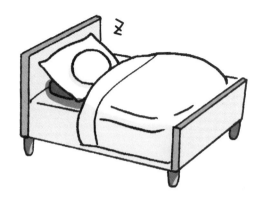

想傳達「就寢、熟睡中」等意思時，並不需要真的把所有寢具都畫出來。
仔細思考真正需要表現出來的是什麼？有時省略不必要的東西，
反而能讓畫面變得更清楚好懂。

訣竅是畫出棉被
蓋在身上的身體曲線。

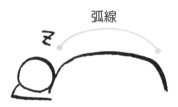

化繁為簡的失敗例子

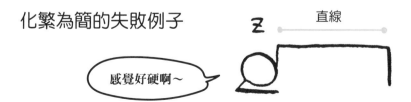

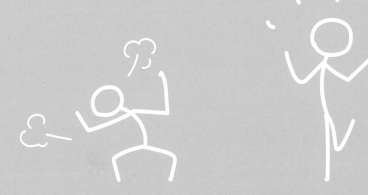

Chapter 05

感情

喜怒哀樂
各種情緒

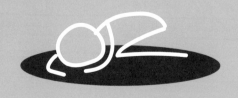

認識感情表現的種類吧！

接下來，讓我們來學習火柴人的感情表現方式。

當我們想要描繪一種情緒時，單憑自身感受和心情是無法清楚表達的。

從第三者的角度來看，那些能夠讓人一目了然的情感表現，往往都具有代表性的肢體動作。

試著將感情轉換成二次元圖畫吧！這可說是世界共通、十分便於溝通的手段。

好累……

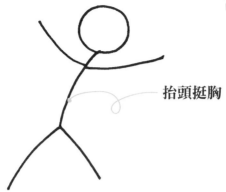

抬頭挺胸

基本動作（一）

雙手雙腳向外展開，即為代表喜悅的動作；
低頭彎腰並將雙手環抱在胸前，則是代表悲傷的動作。

蜷縮

彎腰

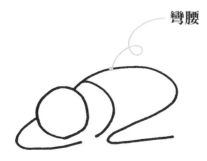

嘴角上揚的表情

基本動作（二）

嘴角上揚能傳達出喜悅的情緒，
嘴角下彎則是代表悲傷的情緒。
即使沒有畫上眼睛，
大部分的人也能因此輕易辨別高興或不高興的情緒。

不僅如此！

即使動作相同，但是只要改變嘴角曲線，

所代表的意義也會隨之改變。

例如火柴人擺出代表悲傷的動作，

唯有嘴角呈現微笑表情，就會呈現出意義深遠的畫面。

笑容與

高興

微笑

害羞笑容

嘿嘿！

把嘴巴畫小一點，就能展現出較為內斂的笑容。

大笑

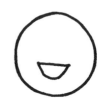

人們在開懷大笑時，連眼睛都會充滿笑意。

適時改變嘴巴的形狀，
便能傳遞各種複雜的感情。

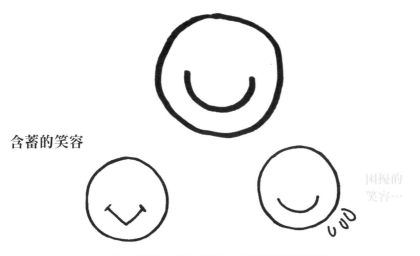

含蓄的笑容

困擾的
笑容…

嘴角僵硬，臉部肌肉呈現緊繃狀態。

不懷好意的笑容

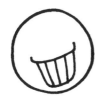

「單邊嘴角上揚」是
腦海中浮現壞點子
的經典表情。

露齒微笑，但是眼中沒有笑意。

不僅如此！
畫畫時自己要先懷有充沛的感情，才能勾勒出飽含情緒的
線條。人們其實擁有透過畫面感受情感的能力。

悲傷
憤怒
與

滴落滴落…

 哭泣

眉毛下垂

嗚嗚～

感到悲傷、自暴自棄時，眉角會下垂。

滴落

憤怒情緒爆發

憤怒

眉毛上揚

心中累積不滿與忍耐。

讓人時而煩惱時而悲傷的

負面情緒

雙手抱頭
彎腰駝背
雙膝著地
雙手抱膝
唉聲嘆氣
全身無力
毫無目標地來走去
小步行走
嚎啕大哭
低聲啜泣

想要讓第三者一眼看懂火柴人「當前的情緒」，
就得學會善用文字來描述人們的肢體動作。

高興得意的心情

正面情緒

活蹦亂跳
抬頭挺胸
擺出勝利姿勢
畫上閃亮符號
得意洋洋
高聲歡呼
哼唱歌曲
大喊「萬歲」
雙手插腰
腳踩小碎步

趁四下無人時……

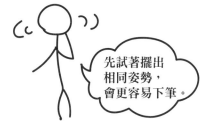

先試著擺出
相同姿勢，
會更容易下筆。

畫出負面情緒吧。

心神不安

怎麼辦？怎麼辦？

小步行走。

沮喪……

彎腰駝背

總……總之……

我做不到…

膝蓋彎曲

唉—

呼—

已經不行了……

保護身體內側

這種情況下，
不要使用
過度修飾的詞彙
比較好喔。

有什麼關係…

將身體蜷縮到最小

雙手抱頭。

氣勢薄弱的線條　　全身無力

搖晃

搖晃

傷腦筋…

畫出正面情緒吧！

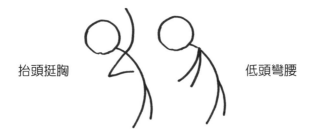

抬頭挺胸　　　　　　　　　　　　　　低頭彎腰

改變手臂線條與方向，就能表現出兩種截然不同的意思。

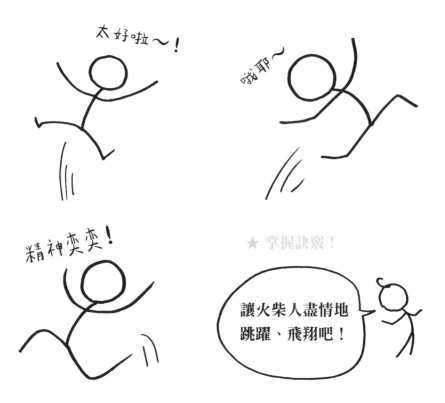

太好啦～！

哦耶～

精神奕奕！

★ 掌握訣竅！

讓火柴人盡情地跳躍、飛翔吧！

想要讓火柴人看起來自信滿滿時，
試著畫出抬頭挺胸、
手臂向外張開的姿勢吧。

討厭～♥

超級巨星
高興的姿勢

快看我！

交給我！

大家快看啊～

用肢體展現情緒

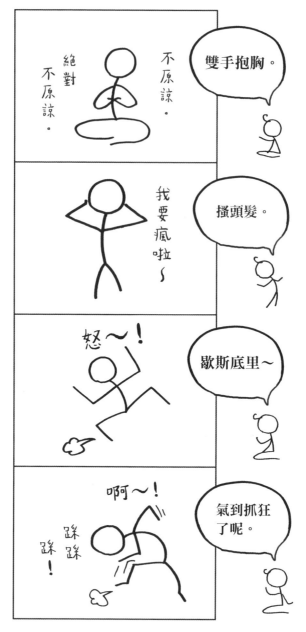

人們在**生氣**時不會虛脫無力，反而會全身緊繃充滿力道。

不正經、愉快

各種小動作；
不良姿勢；
動作僵硬；
若以文字來比喻即「絕非楷書體」。

可愛

不用大幅
張開雙臂。

可愛是一種
常見的修飾詞。

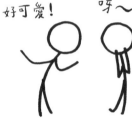

年輕女生
經常聚在一起。

年輕女生說出「好可愛！」時的姿勢。
要記得重點是畫出她們的心情，而不是「女生的可愛姿勢」喔。

高興時喜歡
蹦蹦跳跳地走路。

也就是幼兒體型

想畫出具有可愛女孩
外表的火柴人，就把頭的
比例畫得大一點吧！

性感

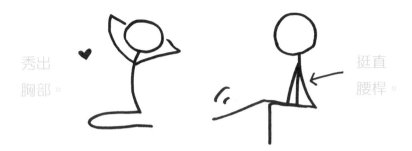

秀出
胸部。

挺直
腰桿。

挺胸翹臀，放低單側肩膀與腰部。
實際上要擺出這個姿勢其實非常困難。

勤勉不懈

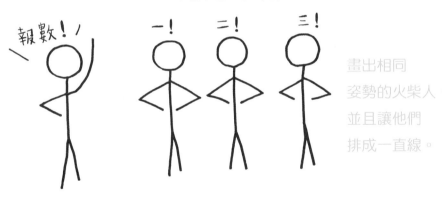

報數！

一！ 二！ 三！

畫出相同
姿勢的火柴人，
並且讓他們
排成一直線。

不僅如此！

「Kawaii」是聞名全球的日文單字之一。儘管定義廣泛，但經典的「可愛」仍有一套脈絡可循，只要依循規則作畫，基本上不管是誰都能輕鬆畫出「可愛的表情」。

請參考第 151 頁。

選擇極其平凡的生活當成作畫主題時，
「我懂、我懂！事實上我也是這樣！」
特別容易像這樣引起其他人的共鳴。
比起特殊情況，忠實反映
一般人內心情感的火柴人
更能觸動許多人的內心世界。

該起床了……

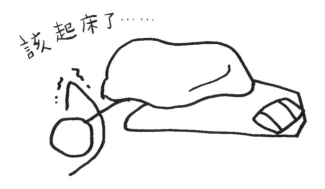

眼睛已經睜開，
　　但是身體卻像鉛一樣笨重。

許多人看到這幅圖畫，
應該會覺得十分有趣。
火柴人全身散發出沮喪氣息，
身體也自然而然擺出彎腰駝背的姿勢。

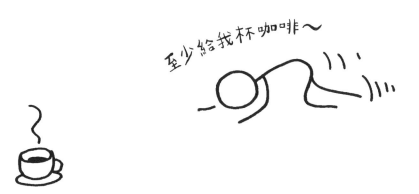

至少給我杯咖啡～

將日常生活中的不順遂畫出來，也不失為一種樂趣。

想像中充滿早晨氛圍的畫面⋯⋯

嗯～睡得真舒服！

真的嗎？

正常人會擺出
這個姿勢嗎？

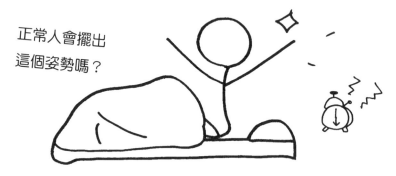

多麼美好的早晨！

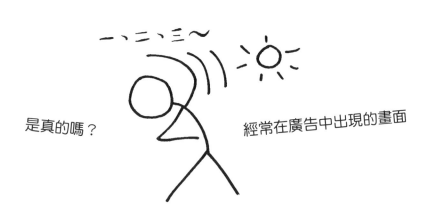

是真的嗎？

經常在廣告中出現的畫面

但真實情況為何呢？

好想睡

腰好痛

現在幾點？

喝太多了

這裡是哪裡？

還想再睡一下

咦？下雨了

為什麼今天是星期一啊

糟糕，要遲到了

不想離開被窩

你是否被廣告商刻意營造出來的
理想生活和笑臉過度洗腦了呢？
不妨將目光重新投注在
真實情感和現實生活吧。

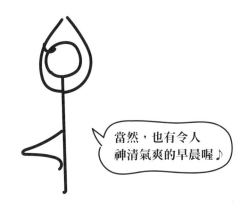

當然，也有令人
神清氣爽的早晨喔♪

進化

利用棍棒
利用圓形
利用四邊形

火柴人 ＋

四邊形　圓形　棍棒

學習這三項要素的使用方法
與實際應用的訣竅吧！

懂得適時利用棍棒、圓形與四邊形，

再加上一點想像力和技巧，

就能畫出「扮家家酒」、「電車遊戲※」等

各式各樣的兒童角色扮演遊戲。

落語家會將扇子比喻成筷子，

演出撈起蕎麥麵吃下的動作。

其他還會比喻為

香煙、筆、雨傘、酒壺……

同樣道理，

只要讓火柴人手中握有一根棍棒，

就能瞬間展現出更加豐富多變的意境！

筷子

指揮棒

手持棍棒就能進化的火柴人！

Q & A

指示棒

搖搖晃晃

手杖

床墊

長高了呢。

椅子

托盤

利用棍棒 進化 Chapter 06

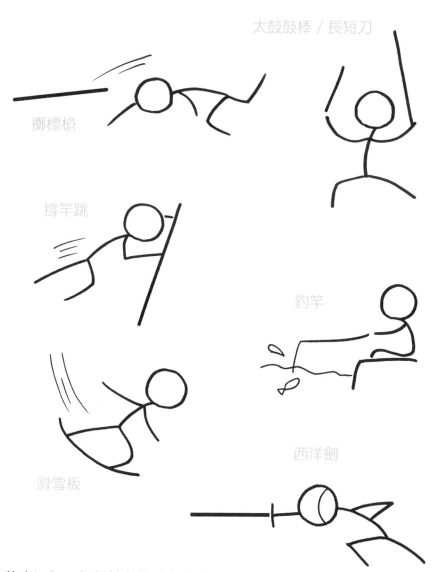

太鼓鼓棒／長短刀

擲標槍

撐竿跳

釣竿

滑雪板

西洋劍

藉由添加一根棍棒就能大幅提升作品的表現力。
接下來加入圓形和四邊形，讓畫面更豐富活潑吧。

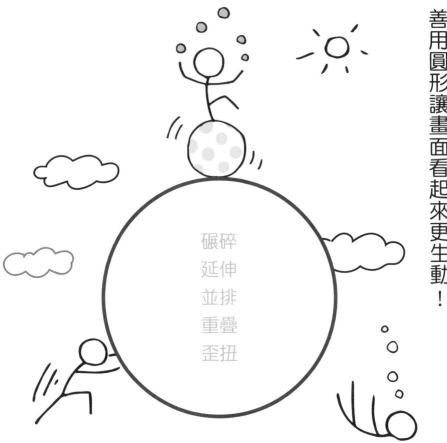

碾碎
延伸
並排
重疊
歪扭

太陽、月亮、彩虹、水中氣泡、年輪、氣球、
球、錢幣、時鐘、橡皮筋、蘋果⋯⋯
從有機體到人造物品，
可以利用圓形來表現的東西多不勝數。
此外，在兩個圓圈間畫上線條連接起來，
線稿就會變得具有立體感了！

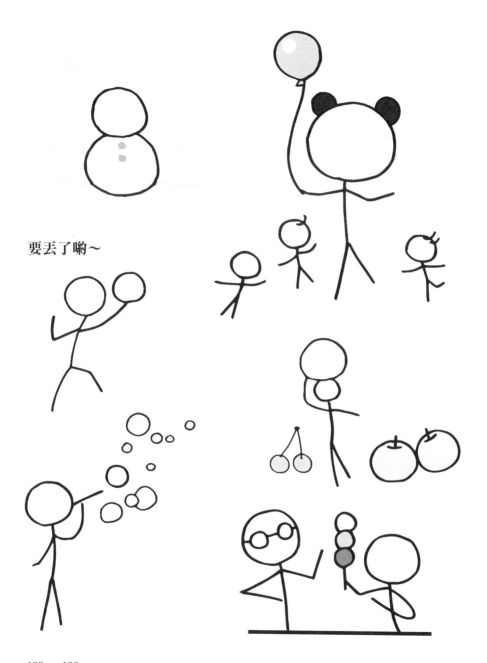

要丟了喲～

挑戰：敢在眾人面前畫畫

若想長期累積「繼續畫畫吧！」的動力，
獲得他人肯定是十分重要的關鍵。
試著讓他人對自己說出「畫得好棒！」，逐漸培養自信心吧！
當然，過程中必定需要好幾次的繪畫練習。
不過別擔心，以下這幅葡萄線稿畫起來非常簡單，
但完稿後卻能呈現出非常不錯的效果喔！
本專欄的目標是教導大家
如何在學校、聚會、會議休息空檔，甚至社群貼文等場合中，
贏得大家的讚賞並誇讚你「真會畫畫！」。

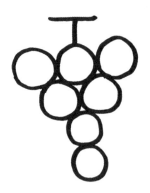

互不重疊的圓形，看起來沒有立體感。

將圓圈層層重疊後，就能獲得以下效果。
試著畫出看似有重量的葡萄吧！

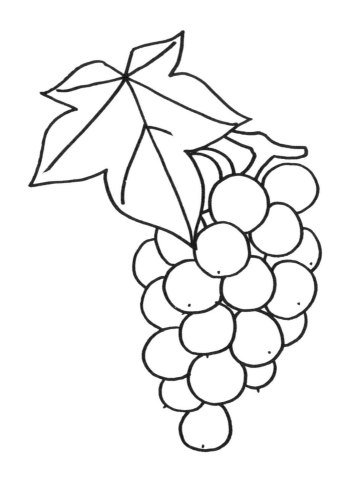

← 畫法請參考下一頁！

秘密特訓～ 快速上手攻略！～

畫一個圓。

由三種形狀組成。

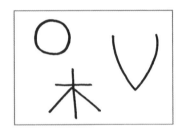

葉子的畫法

重複這個動作，慢慢將圓圈
上下左右地重疊在一起。

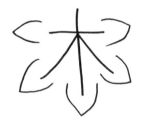

在紙上寫出一個「木」，
並在線條前端畫上英文字「U」。

越外側的圓圈
形狀越趨近於半圓或曲線。

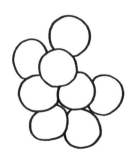

把線條連結起來即完成。
將葉子添加到葡萄周圍吧。

另一種方法是不要想成是畫圖，而是想像成「寫字」，
只要常常練習書寫，字跡就會變好看！

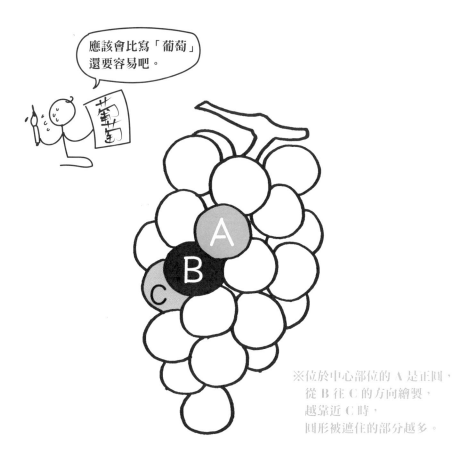

應該會比寫「葡萄」
還要容易吧。

※位於中心部位的 A 是正圓，
從 B 往 C 的方向繪製，
越靠近 C 時，
圓形被遮住的部分越多。

畫圖訣竅看似很好理解，但要畫出線條流暢的圓形，
還是得勤加練習，才有辦法進步。雖然是老生長談了，
不過「畫得好」和「畫不好」之間確實存在著很大的努力空間。

相對於圓形，四邊形多用來代表人造物品。
橫向擺放、垂直重疊、上下錯開排列……
善用方形、正方形、長方形等四邊形圖案，
讓圖案種類變得更多樣化吧。

問題
**請仔細觀察左頁中由火柴人和四邊形組合而成的圖案，
思考每個四邊形在圖案中代表的意思是什麼吧。**

一根棍棒＋四邊形

＝白板

橫邊較長的四邊形＋鴨舌帽

＝比薩外送員

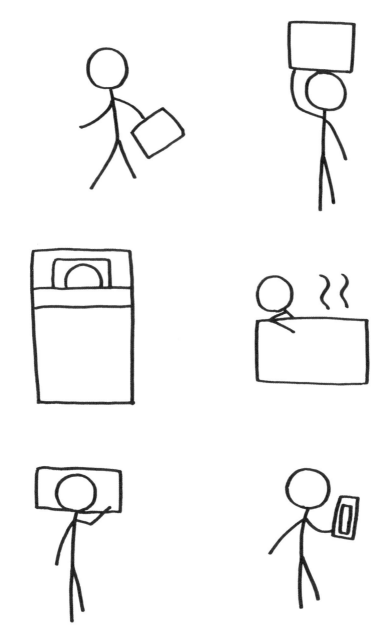

滑手機

打盹

睡覺

泡澡

我們可以利用四邊形來打造建築物群，
也能用來代表手提公事包，輕鬆畫出上班族火柴人。
只要懂得靈活運用，就能不斷擴展畫面意境。

四邊形適用於道具、
建築物、心境和狀態，
可說相當實用。

高高疊起卻搖搖晃晃的箱子，可以用來暗喻內心的不安。
如果再添加幾筆線條，就能把箱子轉變為瓦楞紙箱囉。

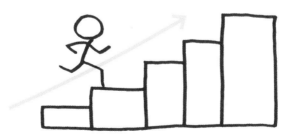

傳達「升遷」、「出人頭地」意思的示意圖。
如果只想單純畫出「上樓梯」時，只要拿掉箭頭就可以了。

141 ◂ 140

區別

身　性　年
分　別　齡

清楚畫出區別吧！

一樣米養百樣人

每個人的年齡、性別、職業都不一樣，
當我們想要利用火柴人來區分每個個體時，
該怎麼辦才好呢？

除了必須加強繪畫技巧以外，
自己的畫法是否帶有歧視？
畫出來的圖會不會對別人造成傷害？
實際動筆繪製的時候，
我們應該將這兩項提問時時放在心上。

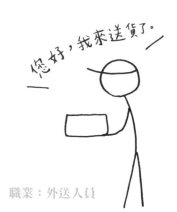

您好，我來送貨了。

職業：外送人員

區分方法

假設嬰兒常常用到的東西是奶瓶，

那麼幼稚園小朋友和小學生會用到的東西是什麼呢？

學生、社會人士、長者……各個不同年齡層經常使用的物品又是什麼呢？

除此之外，體型差異、走路方式又有何不同？這些都是值得我們深思的問題。

拿起畫筆，

將想到的答案畫出來吧！

※ 學會找出不同之處！這項練習將能幫助你更好下筆畫畫。

從嬰兒到幼稚園

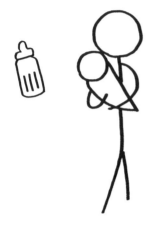

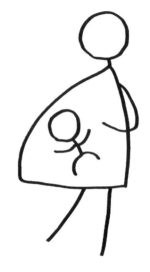

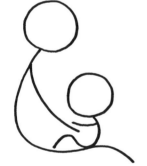

連同陪伴在側的保母
一起畫出來，便能馬上看出
另一位是嬰兒或小孩子。

奶瓶是不可
或缺的道具。

頭和身體的
比例約 1：1。

手短腳短　　　　　　O 型腿

嬰兒

幼兒

經常跑動，
容易跌倒。

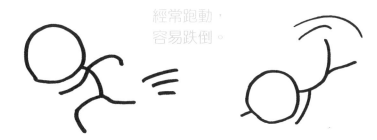

幼稚園學童

制服和
幼稚園書包。

幼稚園學童大多是集體行動。

小學生

只要在背部畫上代表後背書包的四邊形，
就能讓人一眼看出是小學生。
小學生的身體比例大約是三頭身。

國中生、高中生

頭身比例和大人差不多。

制服和學生書包。

長者

駝背且膝蓋微彎 → 頭部向前突出。
為了彌補平衡感不好的問題，需要撐著手杖。

在眼睛下方或
嘴角畫上皺紋。

☆重點提示
大部分的人（尤其是女性）
都希望被畫得好看一點。
相信不會有長者樂意見到
臉上畫滿皺紋和鬆弛肌肉的火柴人。
因此，我們在繪製臉部表情時，只要
在臉上適度添加 1～2 條皺紋就可以了。

不同年齡的畫法（三）

隨著年齡增長，臉部輪廓會從「橫長」的橢圓漸漸轉變為「縱長」的橢圓。

完美對稱的形體
在自然界中是不存在的。
因此只要把握好縱長、橫長比例，
畫出看起來自然的線條就好了。

年紀越大，嘴角越容易下垂。

最經典的「可愛臉龐」

常見於動漫人物的臉部比例。

橫向橢圓的臉型，
雙眼眼距稍寬，
其中心點有小巧嘴巴。

手繪的線條會有
微微扭曲或歪斜的效果。

利用電腦繪圖則可以畫出
完美對稱的臉。

電腦繪圖的臉和手繪風格的臉，
你喜歡哪種感覺呢？

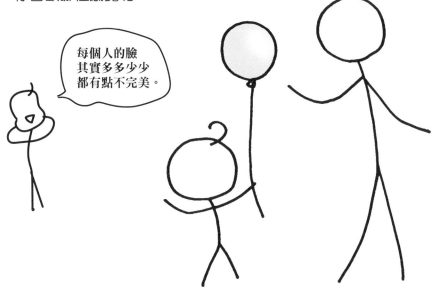

每個人的臉
其實多多少少
都有點不完美。

完美無缺的線條難以帶給人樸實無華的可愛溫馨感。

在洗手間、浴室、更衣室等場合中，
都會需要區分男女性別。
繪製時可以多多利用大眾認知來表現。

1　利用顏色區分。紅色代表女性；藍色代表男性。
2　體型線條不一樣。女性的胸圍和腰圍尺寸略大於男性。
3　姿勢不同。站立時，男性習慣張開腳與肩同寬，
　　女性習慣併攏雙腿。
4　衣服款式不同。女性穿著裙子，男性穿著長褲。

只要在畫面中加入上述 1～4 點中的任一項特點，
就能清楚區分男女性別。

男性示意圖

女性示意圖

日本在 1964 年東京奧運中採用了
「女性為紅色，男性為藍色」作為廁所標識方式。
到了現代，設置性別友善廁所的觀念變得越來越普及。

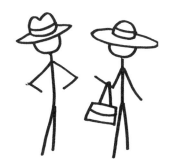

一般女性很少會彎著腰以
「外八字」的姿勢走路。

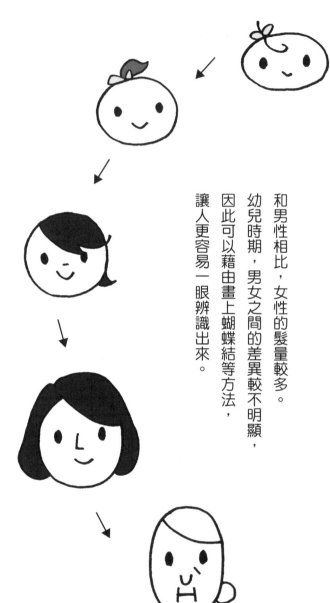

試著畫出女性在不同年齡層的長相吧。

和男性相比，女性的髮量較多。幼兒時期，男女之間的差異較不明顯，因此可以藉由畫上蝴蝶結等方法，讓人更容易一眼辨識出來。

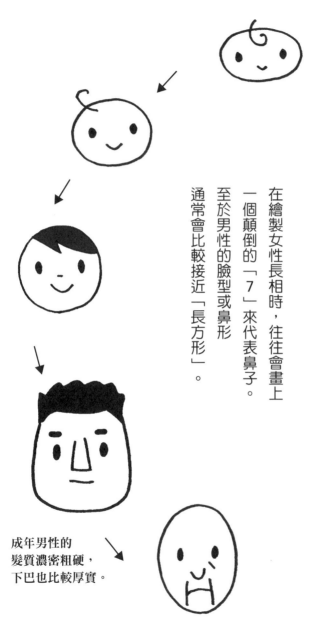

試著畫出男性在不同年齡層的長相吧。

在繪製女性長相時，往往會畫上一個顛倒的「7」來代表鼻子。

至於男性的臉型或鼻形通常會比較接近「長方形」。

成年男性的
髮質濃密粗硬，
下巴也比較厚實。

我們可以利用戴在頭上的帽子或者是髮型，
輕鬆呈現出性別、年齡、職業、嗜好、
國籍、宗教、民族、季節、時代感等特色。

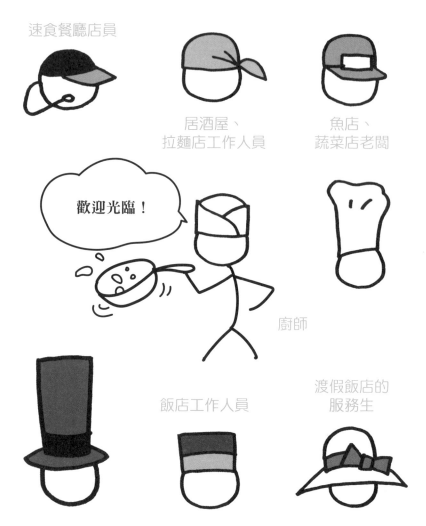

速食餐廳店員

居酒屋、
拉麵店工作人員

魚店、
蔬菜店老闆

歡迎光臨！

廚師

飯店工作人員

渡假飯店的
服務生

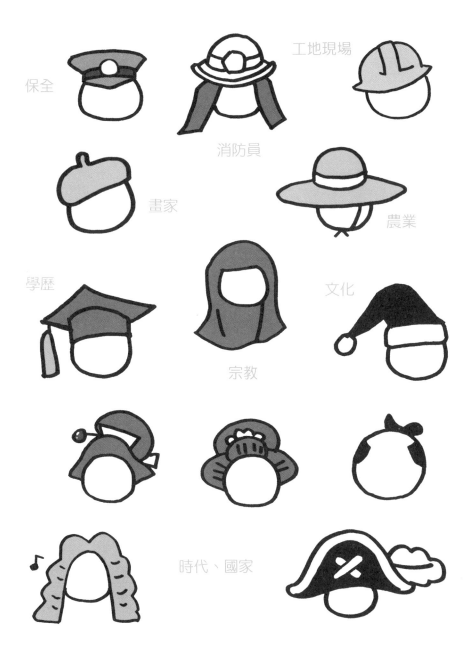

保全

工地現場

消防員

畫家

農業

學歷

文化

宗教

時代、國家

Chapter

08

遠近

前後距離
物理與心理層面
通往立體透視的世界

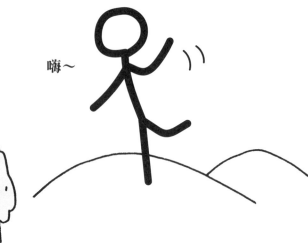

嗨～

學習距離的表現方法吧。

這張插畫看起來是不是
很像一位巨人在山上揮手呢？

如果兩者之間隔著一段距離，
就必須把位於遠方的人物畫得小一點，
畫面看起來才會自然。

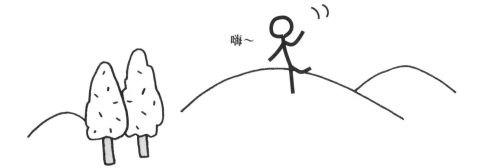

嗨～

讓我們一鼓作氣
把後方的人物
畫得小一點吧。

如此一來，看到這幅畫的人就會知道
「比例較大的火柴人位於前方」。

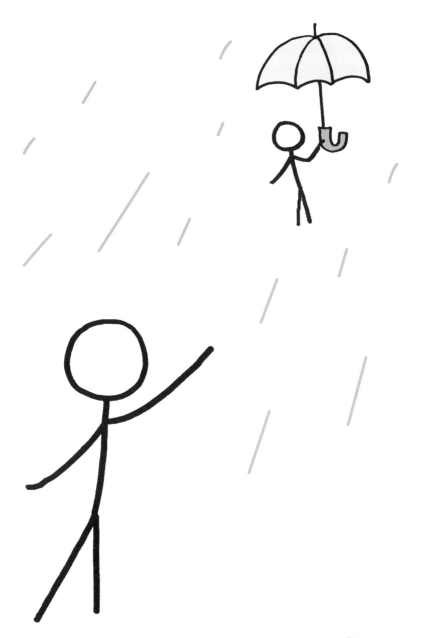

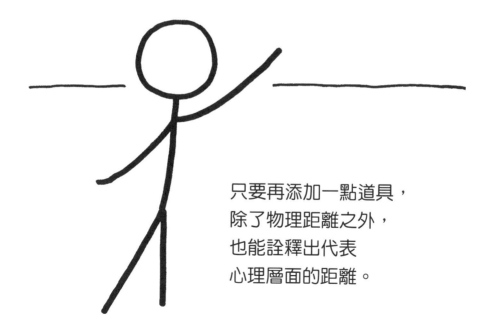

只要再添加一點道具，
除了物理距離之外，
也能詮釋出代表
心理層面的距離。

從平面通往立體透視的世界

當我們想要畫出
待在室內空間的火柴人時，
該怎麼做呢？

現實世界空間是立體的，
仔細閱讀這個頁面，
學習相關繪製技巧吧！

看到左圖，我們無法確認
待在方框裡的火柴人
其姿勢是站著還是躺著。

要在紙張上畫出牆壁和地板，其實方法意外的簡單。

只需要往橫向、直向、對角線各畫一條線就 OK 了！

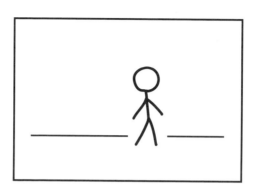

在畫面加上一條橫線，火柴人看起來就像站在地面上一樣。

重點是至少畫出一條對角線。

只要這麼做就很有立體感！

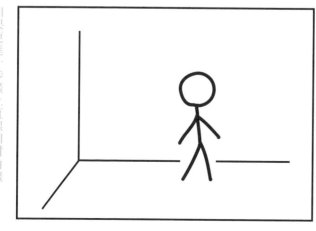

如果更進一步畫上直線和對角線，背景看起來就會更像室內空間。

動手畫畫看！

在方框中隨意畫出橫線、直線與對角線吧！
不過要記得一個重點——
確保線條與線條之間是彼此相連的。

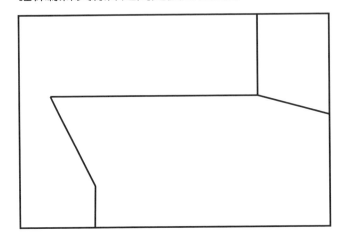

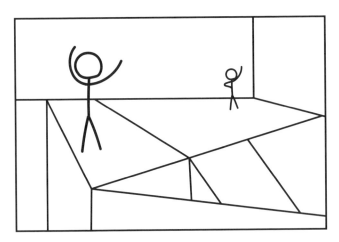

在畫面裡配置一大一小的火柴人，便能立即創造出充滿立體感的複雜空間。

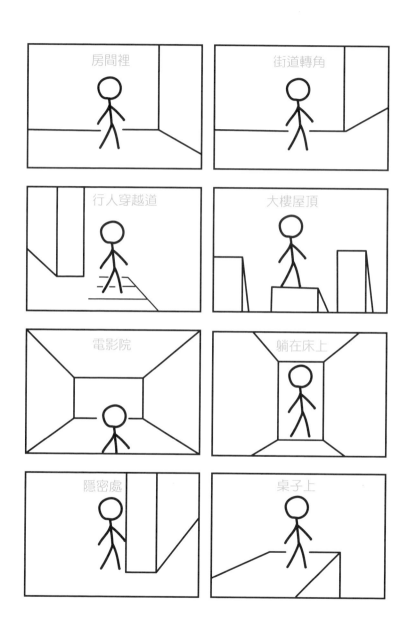

只要利用少少的幾條線條，世界就會隨之改變！

Chapter 09

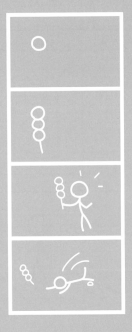

漫畫

從單數到複數
從單字到文章
從文章到漫畫

+ 各種道具，為畫面添增故事性！

+適當的道具，
便能讓整個畫面
充滿戲劇張力。
讓我們開始學習
利用畫筆說明
具體情況的能力吧。

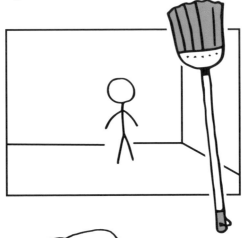

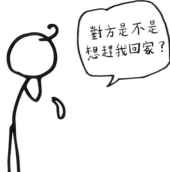

對方是不是想趕我回家？

單畫一根掃把
是代表掃除用具的意思。
不過，如果它呈現
倒立靠在牆上的狀態……

我們習慣用月亮代表夜晚；太陽代表白天。

只畫出一個紅酒杯時，
看起來就只是餐具的一種；
不過如果再搭配背景和道具，
就會衍生出不同意思、說明更多寓意。

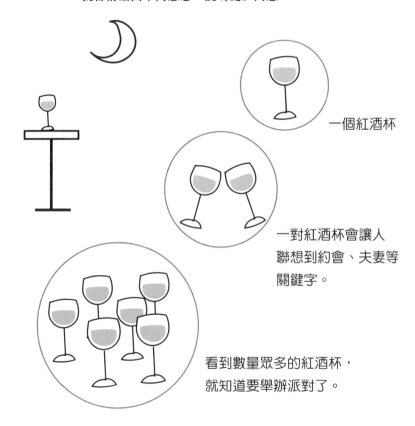

一個紅酒杯

一對紅酒杯會讓人
聯想到約會、夫妻等
關鍵字。

看到數量眾多的紅酒杯，
就知道要舉辦派對了。

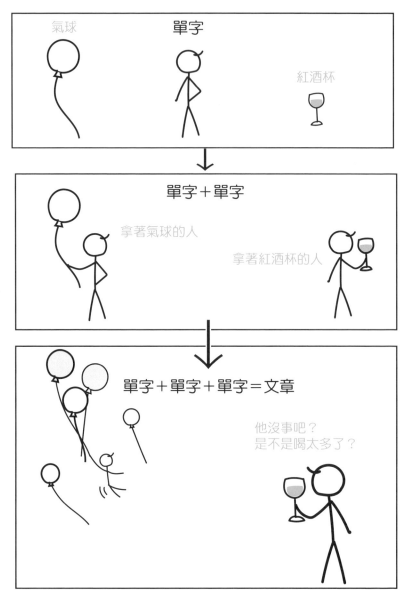

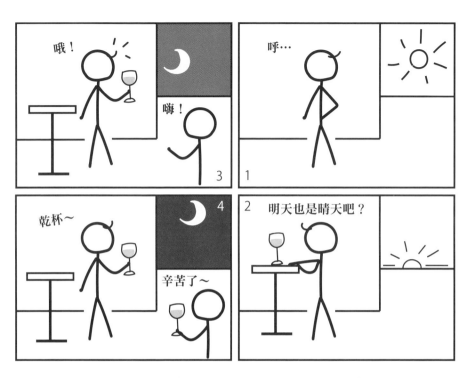

逐一改變道具種類的話，就能呈現出時間流逝的效果。

將單格漫畫串連起來，就會變成四格漫畫。

甚至可以畫成繪圖日記喔！

從現在開始練習，成為個人部落格漫畫家不是夢！

認為自己畫功還不夠純熟的人，
不妨來畫畫看四格漫畫吧！

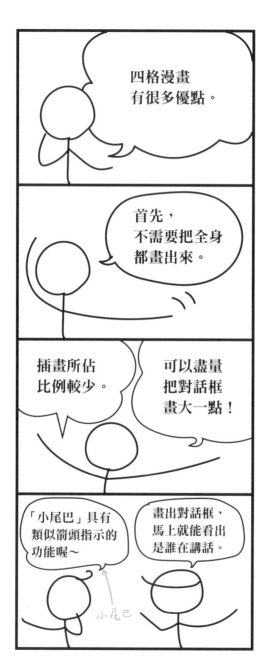

畫面中有兩位火柴人時，
就能以對話形式展開一段劇情。

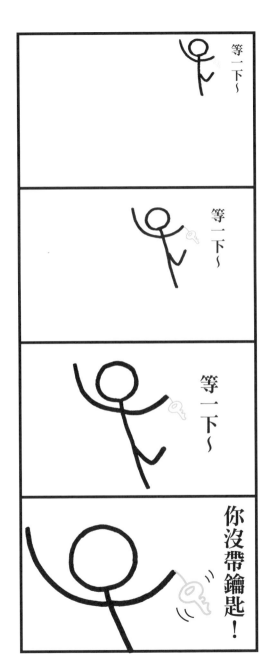

從頭到尾擺出同一種姿勢，
也能構成一篇漫畫。

重複曝光是常見的
行銷手法之一。

刊載在報紙或網站的四格漫畫，往往會讓我們忍不住一直閱讀下去。

不會，漫畫是一種引人注目的手段。

漫畫會不會讓人覺得不夠正式？

越是難以理解、一般人不感興趣的內容，

越適合以漫畫的形式呈現，吸引讀者的目光。

在商品販售或企業廣告裡，也是宣傳效果顯著的行銷方法之一。

捨棄「漫畫＝滑稽可笑」的刻板印象吧！

內容安排不用拘泥於「起承轉合」，

「起承承合」或「起承承承」都可以，

換句話說就是「沒頭沒尾」也無所謂。

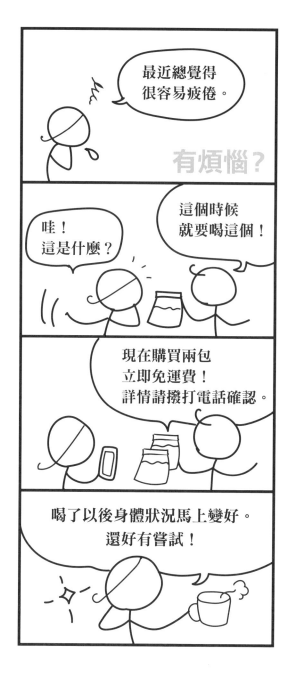

一旦學會繪製火柴人漫畫，在委託生產廠商、製作公司或漫畫家的過程中，也能確保溝通順利，漸少錯誤的發生。

對話框的形狀也分別代表了不同的意思。
選擇適當的對話框，讓訊息變得更簡單易懂吧！

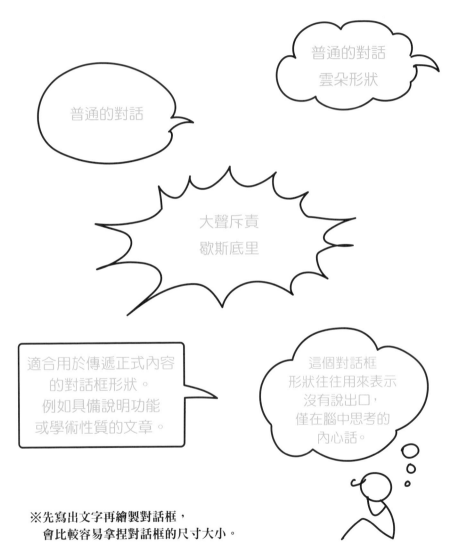

普通的對話
雲朵形狀

普通的對話

大聲斥責
歇斯底里

適合用於傳遞正式內容
的對話框形狀。
例如具備說明功能
或學術性質的文章。

這個對話框
形狀往往用來表示
沒有說出口，
僅在腦中思考的
內心話。

※先寫出文字再繪製對話框，
　會比較容易拿捏對話框的尺寸大小。

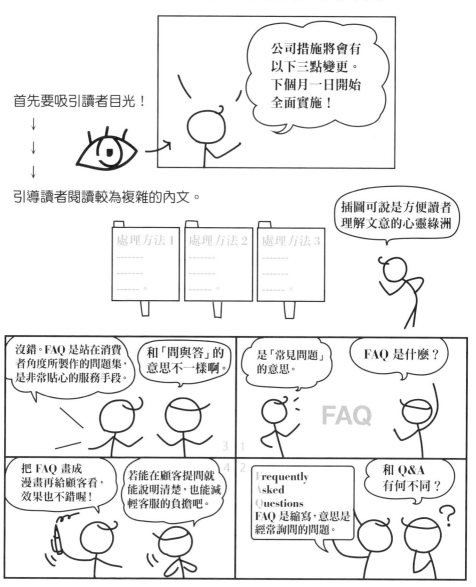

首先要吸引讀者目光！

公司措施將會有以下三點變更。下個月一日開始全面實施！

引導讀者閱讀較為複雜的內文。

插圖可說是方便讀者理解文意的心靈綠洲

處理方法1　處理方法2　處理方法3

沒錯。FAQ是站在消費者角度所製作的問題集，是非常貼心的服務手段。

和「問與答」的意思不一樣啊。

是「常見問題」的意思。

FAQ是什麼？

FAQ

把FAQ畫成漫畫再給顧客看，效果也不錯喔！

若能在顧客提問就能說明清楚，也能減輕客服的負擔吧。

Frequently Asked Questions
FAQ是縮寫，意思是經常詢問的問題。

和Q&A有何不同？

Chapter 10

一起生活吧！

展開

活用於日常生活

運用於工作上

利用慣用句遊玩

現場繪製的禮物

我想送你一朵花。

可以試著在紙巾或杯墊上作畫並送給對方。
在別人面前畫畫雖然會令人感到很緊張，不過畫畫的過程中，
可以看見對方最直率的反應，兩人也能共享一段愉快的時間。

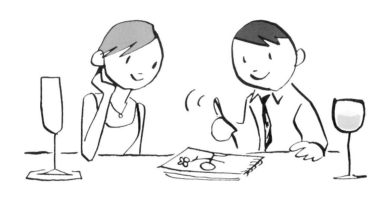

「特地為對方畫一幅畫。」

在咖啡廳

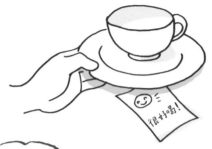

利用原子筆
在餐巾紙上留言。

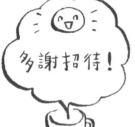

將繪圖面
朝上方擺放，
並壓在茶杯碟
底下即可。

在國外也可以連同小費一起
留下你的感謝話語。

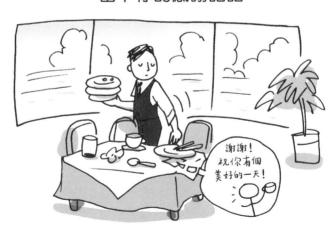

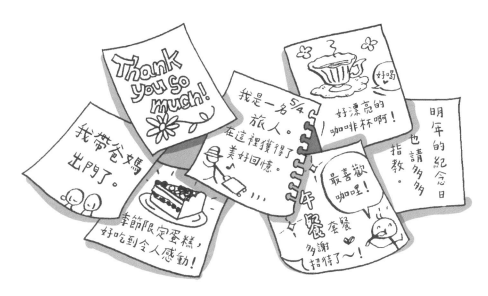

也適合用來紀錄美好的回憶！

為了避免添增店員或服務生的負擔，
畫完後悄悄放在桌上吧！

這是筆者在台灣的咖啡廳實際繪製的留言。拍完照片做紀念後，便直接放置在桌子上。

然後在結完帳時，店員突然追過來並送給我一張明信片作為回禮，為我帶來一段難以忘懷的美好回憶。

拯救覺得無聊的小孩子吧！

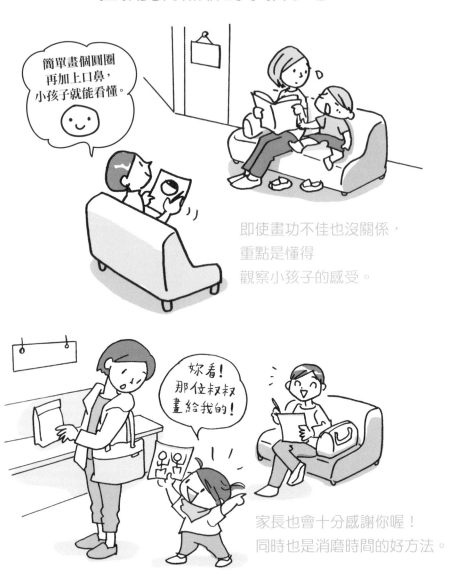

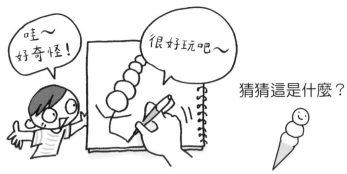

猜猜這是什麼？

每次畫圖時，大部分的小孩子
幾乎都會對動漫角色有熱烈反應。
因此我們可以利用插畫來陪他們玩遊戲……

善用手機上網搜尋圖片作參考，挑戰畫出小孩子會喜歡的畫——
這其實是一件相當有趣的事情。
即使畫得不像，小孩子也會認可你的努力並感到滿足。

利用火柴人傳達訊息給外國客人吧！

Do not wash your body inside the bath tab.
請先淋浴沖淨身體後，再入浴缸泡澡。

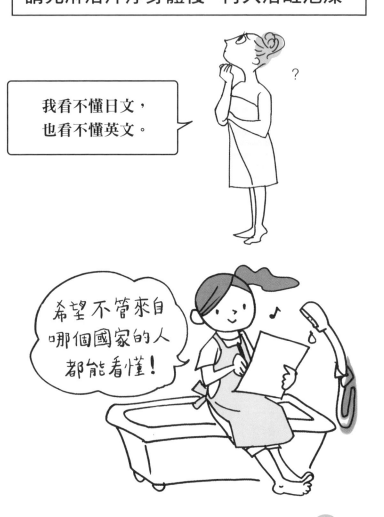

我看不懂日文，
也看不懂英文。

希望不管來自
哪個國家的人
都能看懂！

火柴人可以代表所有性別與各國人種。

Do not wash your body inside the bath tab.

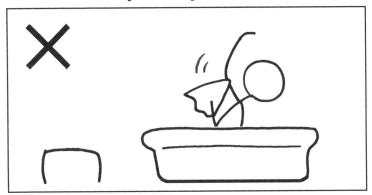

Wash yourself before getting in the bath tab.

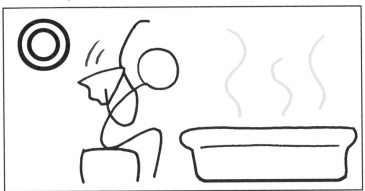

沒錯～
就像逃生口
符號一樣。

總之就是
自創的象形
符號吧！

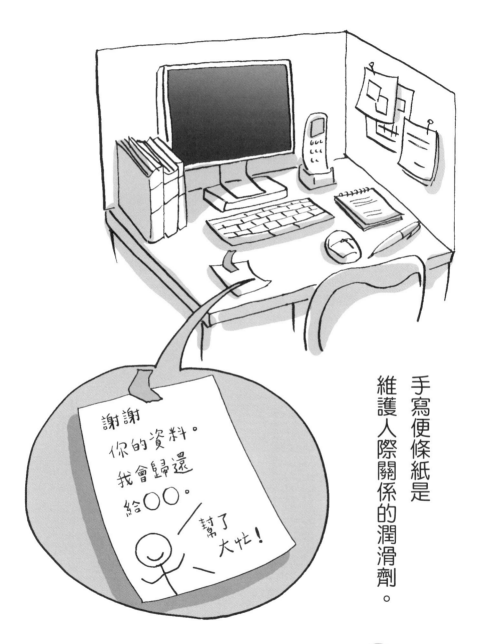

手寫便條紙是
維護人際關係的潤滑劑。

商業場合與火柴人

保持不遠不近的最佳距離。

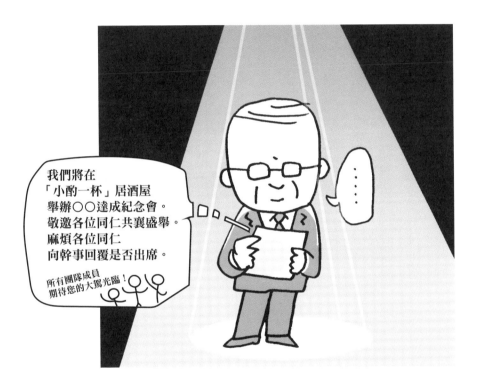

有些人可能會因為公司同事總是做表面工夫而感到寂寞。
其實只要在合適情況下，藉由火柴人傳達問候與感謝之意，
就能讓對方在無意間感受到溫暖。

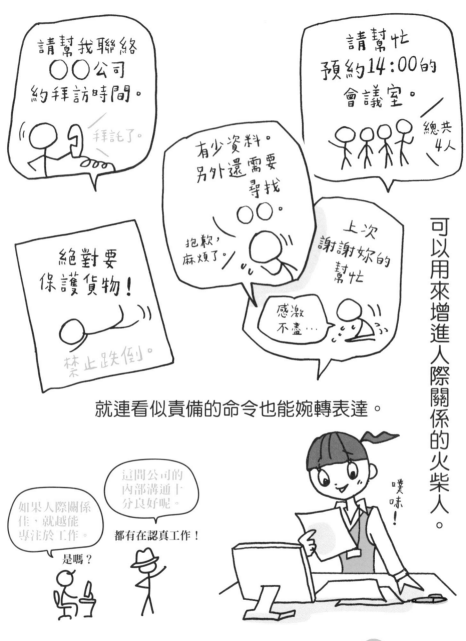

就連看似責備的命令也能婉轉表達。

可以用來增進人際關係的火柴人。

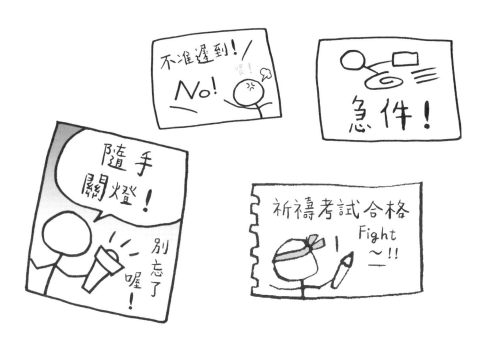

附有插畫的小小便條紙能串連你我的心。

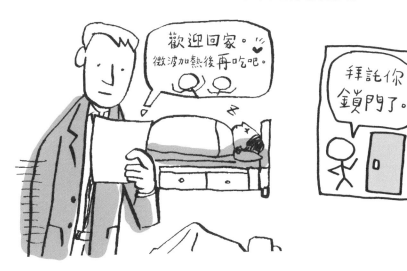

與火柴人一同遊玩吧！

啦啦啦～

心情雀躍

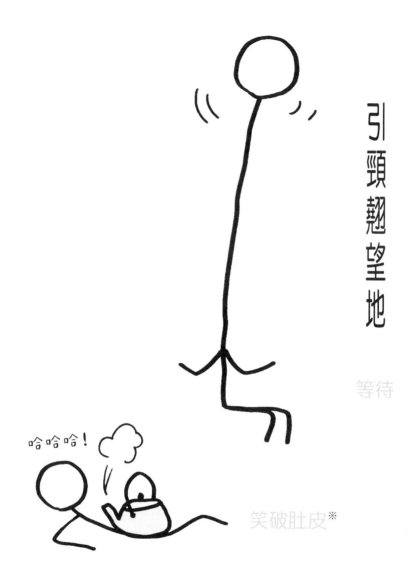

引頸翹望地

等待

哈哈哈！

笑破肚皮※

※ 譯註：原文為「へそで茶をわかす」，直譯是「用肚臍燒開水」之意。
　　由於捧腹大笑的時候，肚臍部分會一直收縮抖動，看起來就像是茶煮沸之後不停冒泡的樣
　　子，因此引申為「笑破肚皮」、「捧腹大笑」之意。

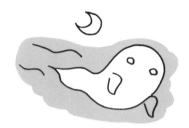

嚇到直不起腰

火燒屁股

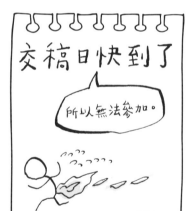

沒有面子

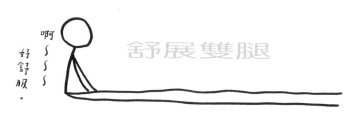

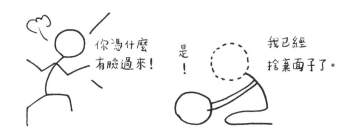

和門簾比腕力

※ 譯註：引申為「白費
　力氣」之意。

把脖子插進去

※ 譯註：引申為「介入、插手」之意。

藏頭露尾

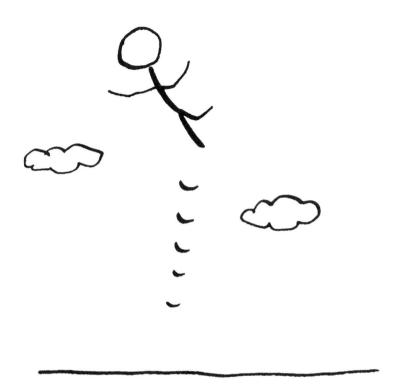

好期待 好期待 ♪

這幅插畫代表的慣用句是？

解答在下一頁

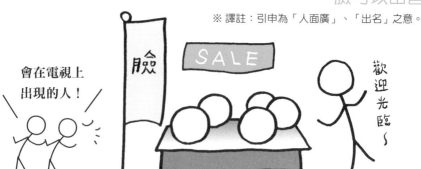

臉可以出售

※ 譯註：引申為「人面廣」、「出名」之意。

臉很寬廣

※ 譯註：引申為「交遊廣闊」。

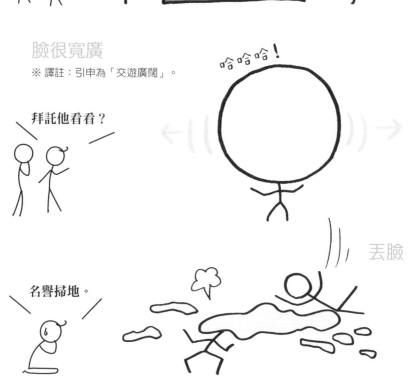

上一頁的解答是「沉不住氣（不腳踏實地）」。

可以切割的腦袋

※ 譯註：引申為「頭腦敏捷」。原文為「頭が切れる」。頭（あたま）在日文中是「頭」；切（き）れる具有切斷或是斷裂的意思，此處用法為處理事情的能力很好的意思。「頭が切れる」意指頭腦運轉得很快、腦筋很好，或很聰明的意思。

騰出手來（工程）

※ 譯註：引申為「偷工減料」。原文為「手抜き」。抜き（ぬき）在日文中有拔掉、省略之意。此處引申為「偷工減料」。

累得兩腿發直。

抬頭挺胸

Gallery

可以！

練習「臨摹作畫」可以讓自己的畫技進步嗎？

素材

試著利用火柴人
繪製插畫日記吧！

如果煩惱不知道
該畫什麼姿勢，
就參考本篇吧！

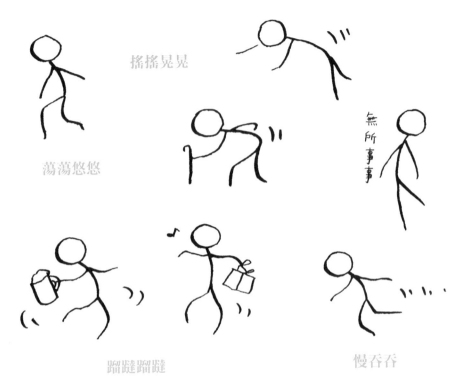

搖搖晃晃

盪盪悠悠

無所事事

蹓躂蹓躂

慢吞吞

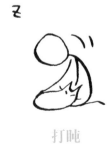

打盹

耍廢

遊手好閒

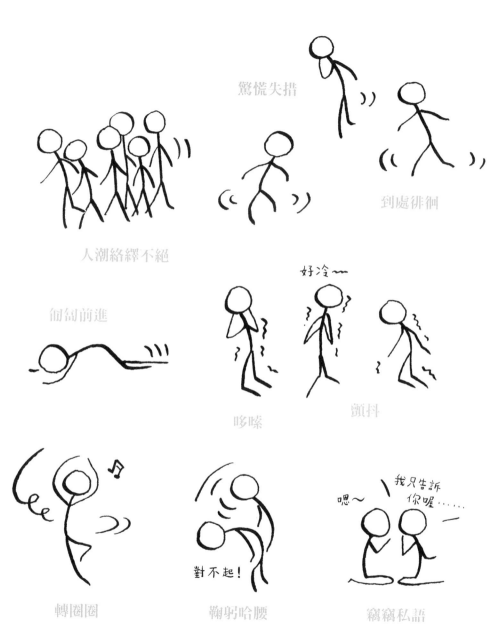

驚慌失措

到處徘徊

人潮絡繹不絕

匍匐前進

好冷〰

哆嗦

顫抖

轉圈圈

對不起!

鞠躬哈腰

嗯〜

我只告訴你喔……

竊竊私語

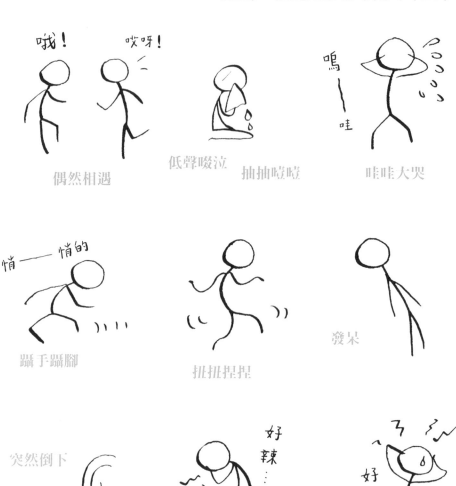

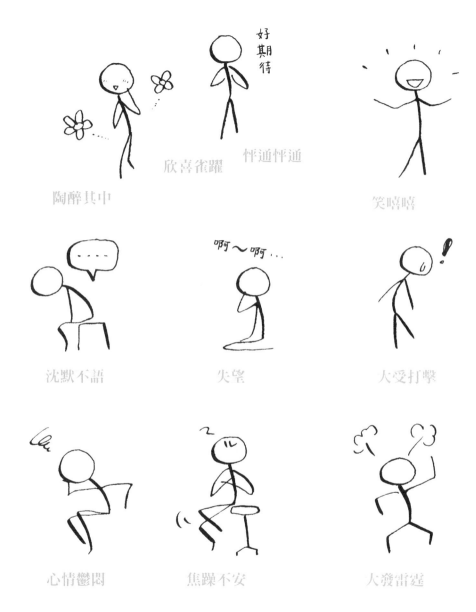

〔參考文獻〕享受日文吧 國立國語研究所

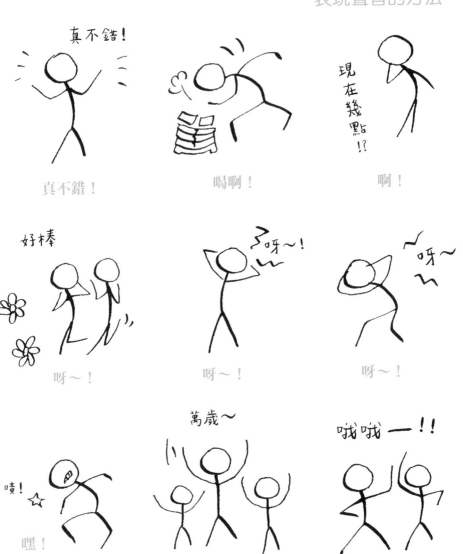

哇啊！

唉～

呼

嗚！

嗚嗚！

嗚～

嗚…嗚…

嗯

嗯～

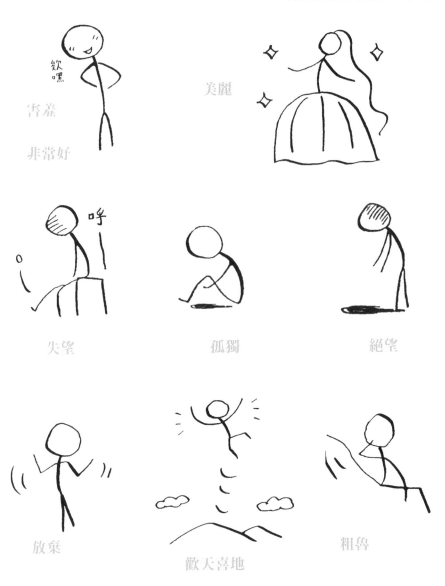

欸嘿

害羞

非常好

美麗

呼

失望

孤獨

絕望

放棄

歡天喜地

粗魯

素材 Gallery

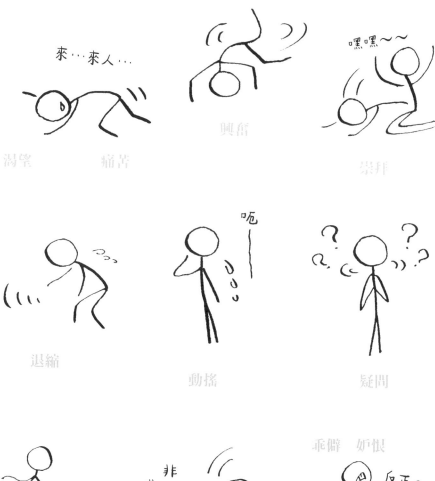

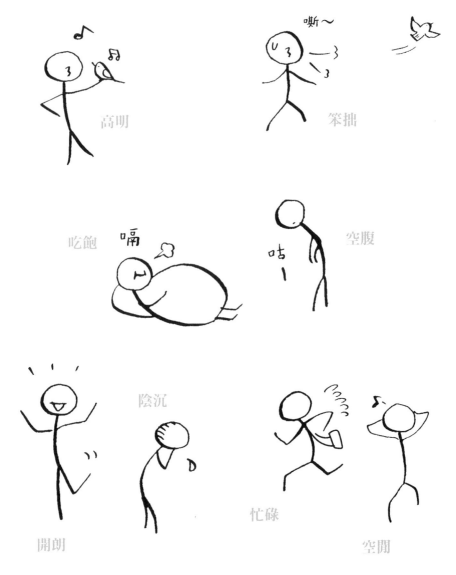

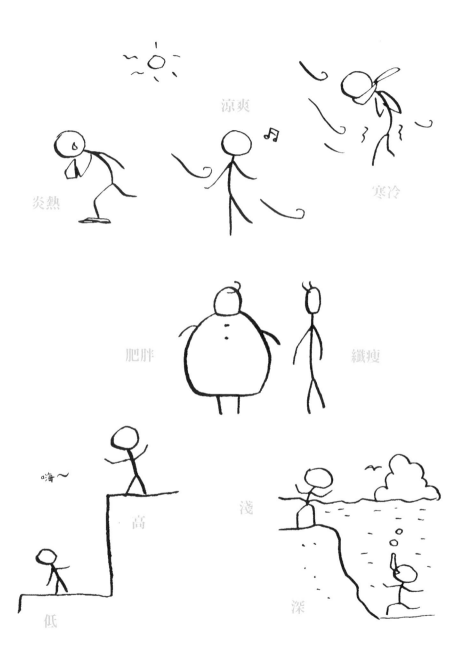

涼爽

炎熱

寒冷

肥胖

纖瘦

嗨～

高

淺

低

深

通勤

交換名片

電腦作業

線上會議

舉辦活動

農業

建築業

漁業

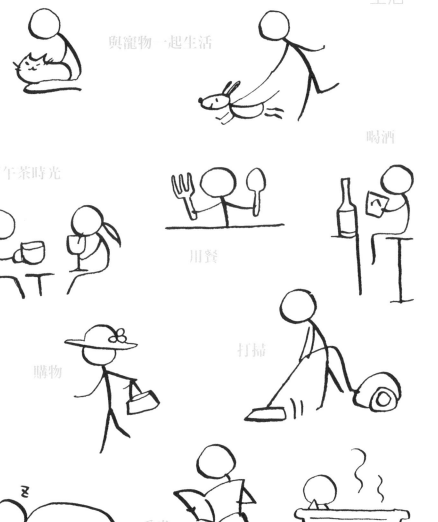

與寵物一起生活

喝酒

下午茶時光

川餐

購物

打掃

就寢

看書

洗澡

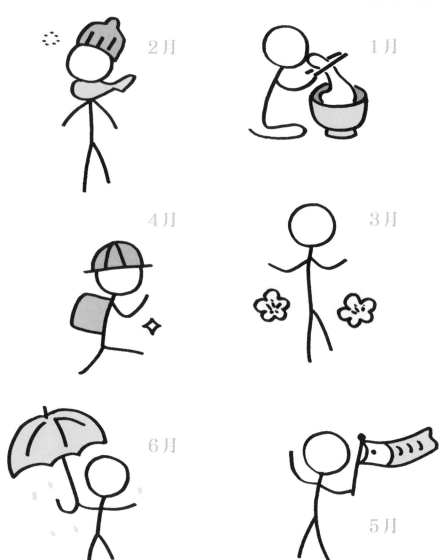

2月

1月

4月

3月

6月

5月

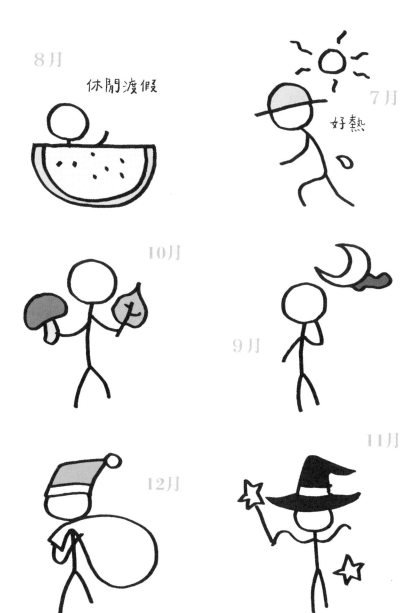

8月
休閒渡假

7月
好熱

10月

9月

12月

11月

園藝

料理

語言學習

生日

情人節

萬聖節

聖誕節

七五三

畢業典禮

成年禮

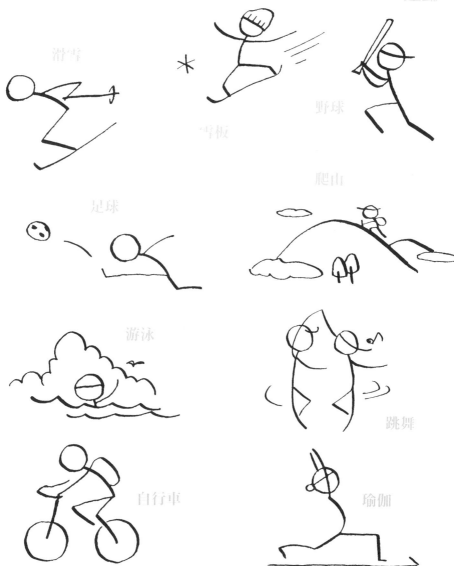

運動

滑雪

雪板

野球

爬山

足球

游泳

跳舞

自行車

瑜伽

有些人只要「看一眼就會畫」。包含周邊商品或動漫角色在內，都能畫得有模有樣。

然而，在沒有任何參考資料的情況下，如果想要畫出「做瑜伽」等正在進行特定行為的火柴人時，該怎麼辦才好呢？遇到那種情形的話，心情應該很像獨自一人被拋到空中一般令人慌張不安吧？

換個例子來說，很多人看得懂英文，也能唸出英文發音，但實際上真正能將英文靈活應用於會話的人可說是少之又少。

那麼為什麼大部分的人都知道「請問你幾歲？」應該唸成「How old are you?」呢？原因其實就是「反覆不斷的練習」。

想要畫出栩栩如生的火柴人，就不能只是一味的臨摹，仔細思考火柴人的結構、活動方式和平衡感，一邊將其融會貫通一邊練習吧。這樣一來，就能漸漸練就一身即使沒有參考資料也能提筆作畫的功力了。

再者，藉由多次的反覆練習還能提昇作畫速度，在商務會議或是與外國人對話的場合中，我們就能輕易地將火柴人轉變成可以提昇溝通效率的方便道具。

「好羨慕你會畫畫啊！」努力成為讓別人如此稱羨的小畫家吧！

每題的作畫情境相同，

但是難易度從 ★★★ 到 ★，共分為三種模式。

如果一開始不知道該從何下筆，

建議不妨從難易度低的模式開始挑戰。

這個練習可以幫助你學會利用畫面傳達劇情的能力。

當畫完 ★★ 難易度的畫作後，

別人一眼就能看懂劇情，就算成功了！

※ 利用單格或多格漫畫來表現劇情都ＯＫ。

難易度 ★★★

「我正在泡澡。剛剛還洗了頭。洗完澡後喝了一杯非常好喝的水，真是滿足啊。」

※畫面中務必要確實傳達出以上訊息。
另外也可以根據以上基礎設定自由改編或追加新元素。
例如加入洗髮精、和小孩一起泡澡等等。

難易度 ★★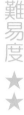

「我（火柴人）正在浴缸裡泡澡。

剛剛坐在洗澡椅上，

手裡拿著洗髮精罐子將洗髮精擠在頭上，

用雙手在頭上搓洗出許多泡泡，

然後拿起臉盆讓熱水從頭頂上方淋下來。

洗完澡後用浴巾擦乾身體，

拿起水杯喝了一杯水，

身體感覺暖呼呼的。」

※分析難易度 ★★★★ 的文章，將重點條列出來，

再謹慎地選擇漫畫符號來呈現吧。

例如畫出多個圈圈就能形成「泡泡」。

本書中，所有範例圖道具皆是用圓形與四邊形繪製而成的。

利用左側插圖進行組合編排，
按照時間順序畫出從入浴到洗完澡的過程吧。

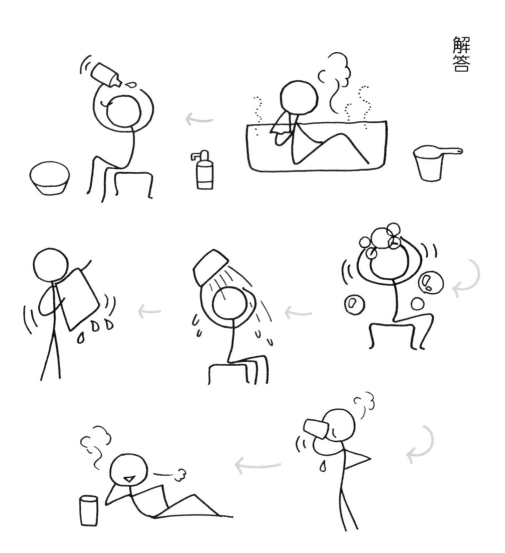

※上方插畫僅供參考，正確答案不限一種，

所以請盡情發揮巧思畫畫吧。

最重要的是將各種形狀組合成圖畫。

※洗澡的時候可以仔細觀察四周環境，

直線、圓形、四邊形、曲線、流動的熱水、漣漪、熱氣⋯⋯

將映入眼簾的情報逐一消化完後，

再轉換成自己的語言記憶下來。

只要養成這個習慣，就能有效提昇瞬間記憶力。

接下來，請試著在沒有參考任何東西的情況下作畫吧。

此時，你應該已經能輕鬆地畫出自己想畫的圖，

並且領悟到我們平常看東西時通常只是「快速瀏覽」

而非「仔細觀察」的道理了吧。

「不好意思，我畫得很醜。」

我相信應該有很多人

曾經像這樣為自己的畫技小聲地道歉過吧。

發表一項新企劃時，

利用圖像解釋遠比文字來得清楚易懂，

因此常常會遇到不得不畫圖解釋的情況。

雖然自己畫的圖沒有糟糕到讓人看不懂的程度，

卻還是忍不住道歉了。

明明沒有任何失誤，卻還是不自覺地心生愧疚。

當我們成年以後，

如果對於自己的畫技還是沒有自信，

與其顧影自憐，

不如透過學習加強自己的圖像表達能力吧。

商務場合中，

最重要的是展現親切感與提供簡單易懂的資訊，

所以不用太在意畫出來的畫是否精緻好看。

即使是同樣姿勢的火柴人，在反覆畫了好幾次以後，

「畫得比較好看了！」

腦海中浮現這句話的次數一定也會隨之增加。

這份獲得新能力的喜悅感，

是任誰都無法奪走的。

下次學會一種新畫法的時候，

請務必要利用它來向某人傳遞訊息。

當有人覺得你的畫很有趣時，

那份喜悅是無可比擬的。

希望各位筆下的每個火柴人都能成為引人歡笑的契機！

火柴人圖解大全

超有梗、好簡單、最靈活的視覺溝通工具，盡情享受表達的樂趣

棒人間図解大全 ─ 仕事に使える！

		Special Thanks to：
作者	MICANO	企劃、製作、編輯協力
譯者	郭家惠	西田貴史（manic）
主編	鄭悅君	
封面設計	Bianco Tsai	
內頁設計	張哲榮	

發行人　　　王榮文
出版發行　　遠流出版事業股份有限公司
　　　　　　地址：臺北市中山區中山北路一段 11 號 13 樓
　　　　　　客服電話：02-2571-0297
　　　　　　傳真：02-2571-0197
　　　　　　郵撥：0189456-1
著作權顧問　蕭雄淋律師
初版一刷　　2022 年 11 月 1 日
初版五刷　　2024 年 6 月 10 日
定價　　　　新台幣 360 元（如有缺頁或破損，請寄回更換）
有著作權，侵害必究　Printed in Taiwan

ISBN　　　　　978-957-32-9667-6
遠流博識網　 www.ylib.com
遠流粉絲團　 www.facebook.com/ylibfans
客服信箱　　 ylib@ylib.com

國家圖書館出版品預行編目（CIP）資料

火柴人圖解大全:超有梗、好簡單、最靈活的視覺溝通工具，盡情享受表達的樂趣 / MICANO 著；郭家惠譯.
-- 初版 -- 臺北市：遠流出版事業股份有限公司, 2022.11 232 面；14.8 ×18.8 公分
譯自：棒人間図解大全：仕事に使える！ ISBN 978-957-32-9667-6（平裝）
1.CST: 插畫 2.CST: 繪畫技法

947.45　　　　　　　　　　　　　　　　　　　　　　　　　　111010558